Musical Poems Op.110
By
Dubiell De Zarraga Lago

Musical Poem No. 1

Musical Poem No. 2

Musical Poem No. 3

Musical Poem No. 4

Musical Poem No. 5

Musical Poem No. 6

Musical Poem No. 7

All rights reserved to

Dubiell A. De Zarraga Lago

Poemas Musicales No.1

Dubiell A. De Zarraga Lago

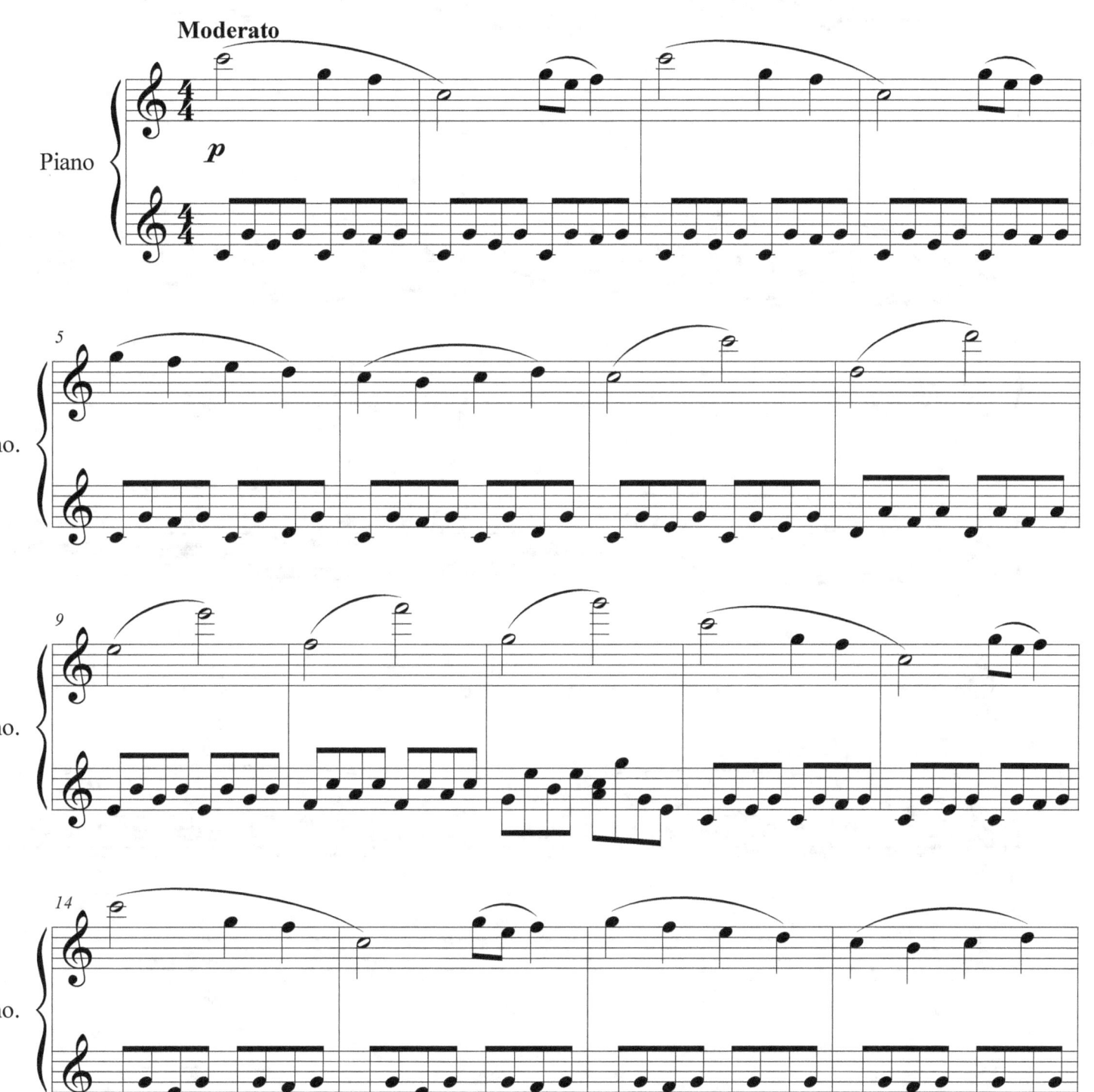

©2016 Dubiell A. De Zarraga Lago

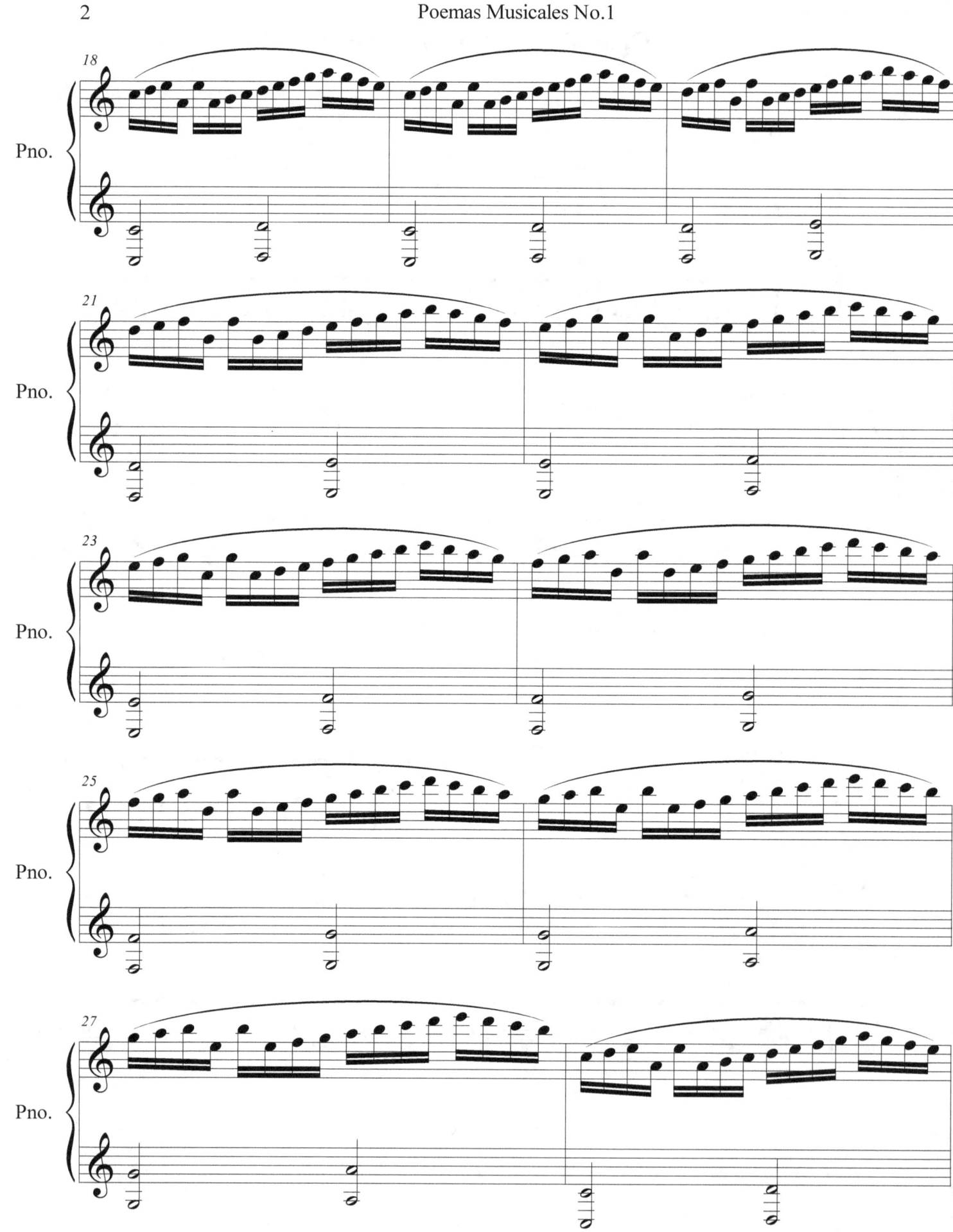

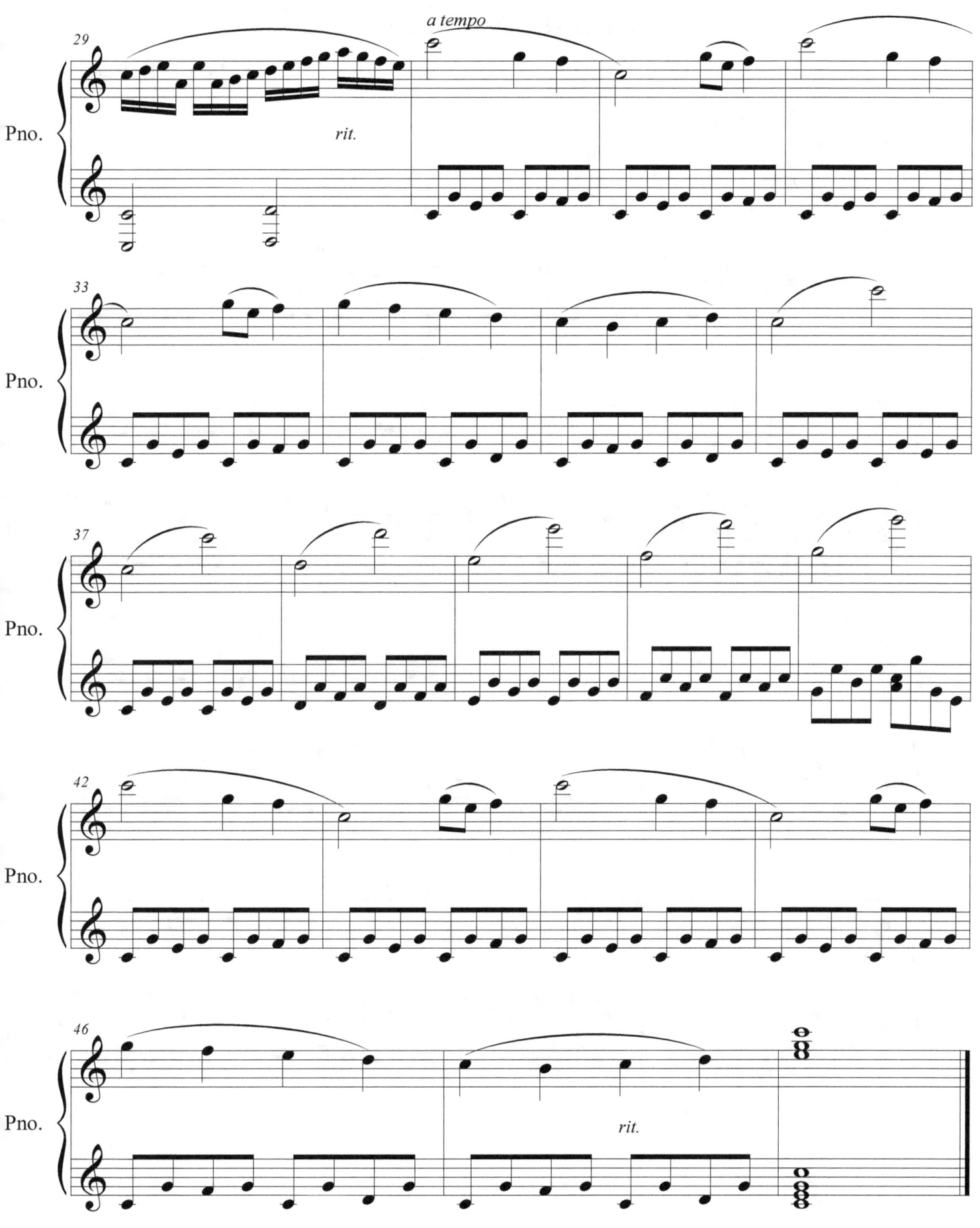

Poema Musical No.2

Dubiell A. De Zarraga Lago

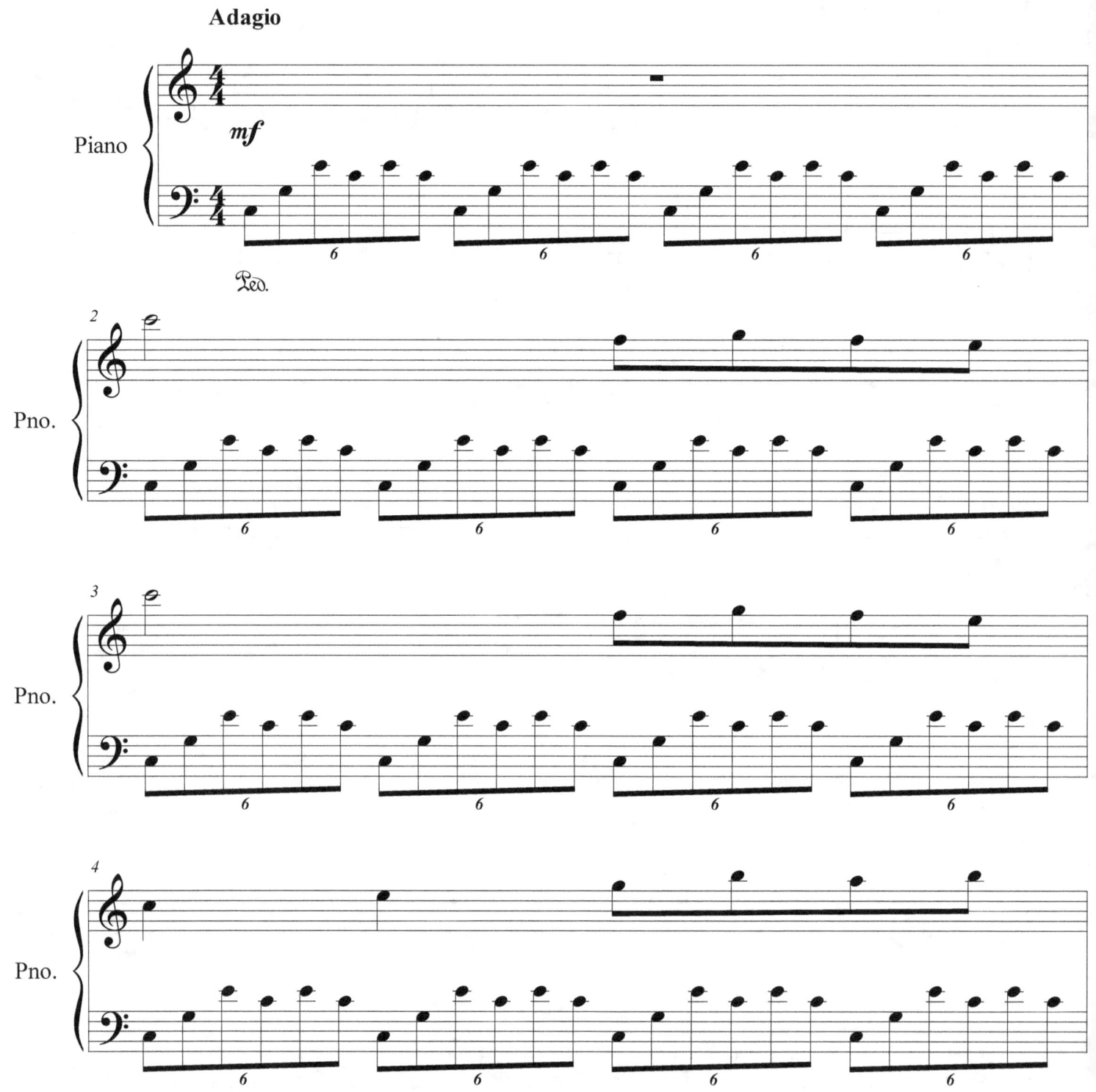

©2016 Dubiell A.De Zarraga Lago

Poema Musical No.2

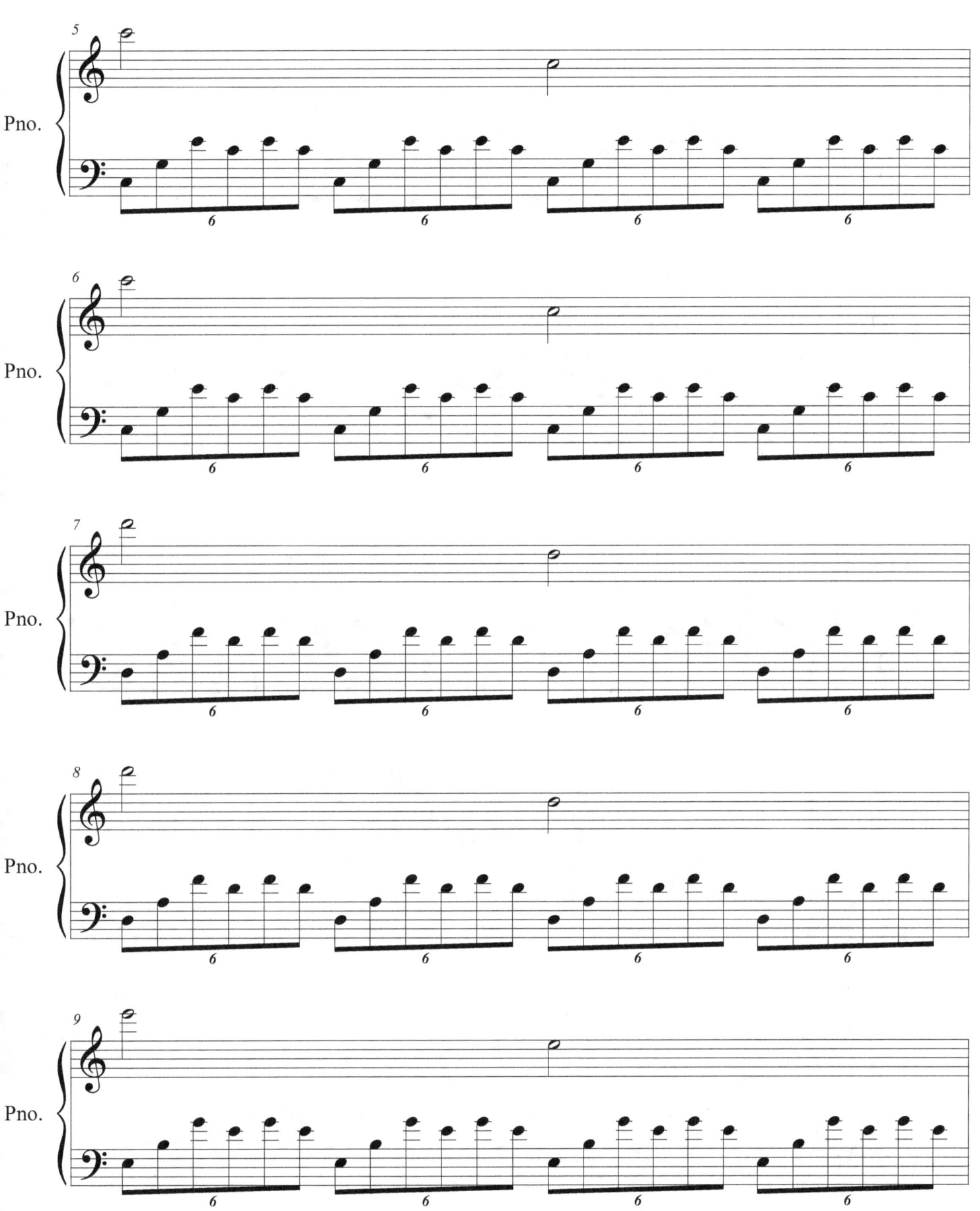

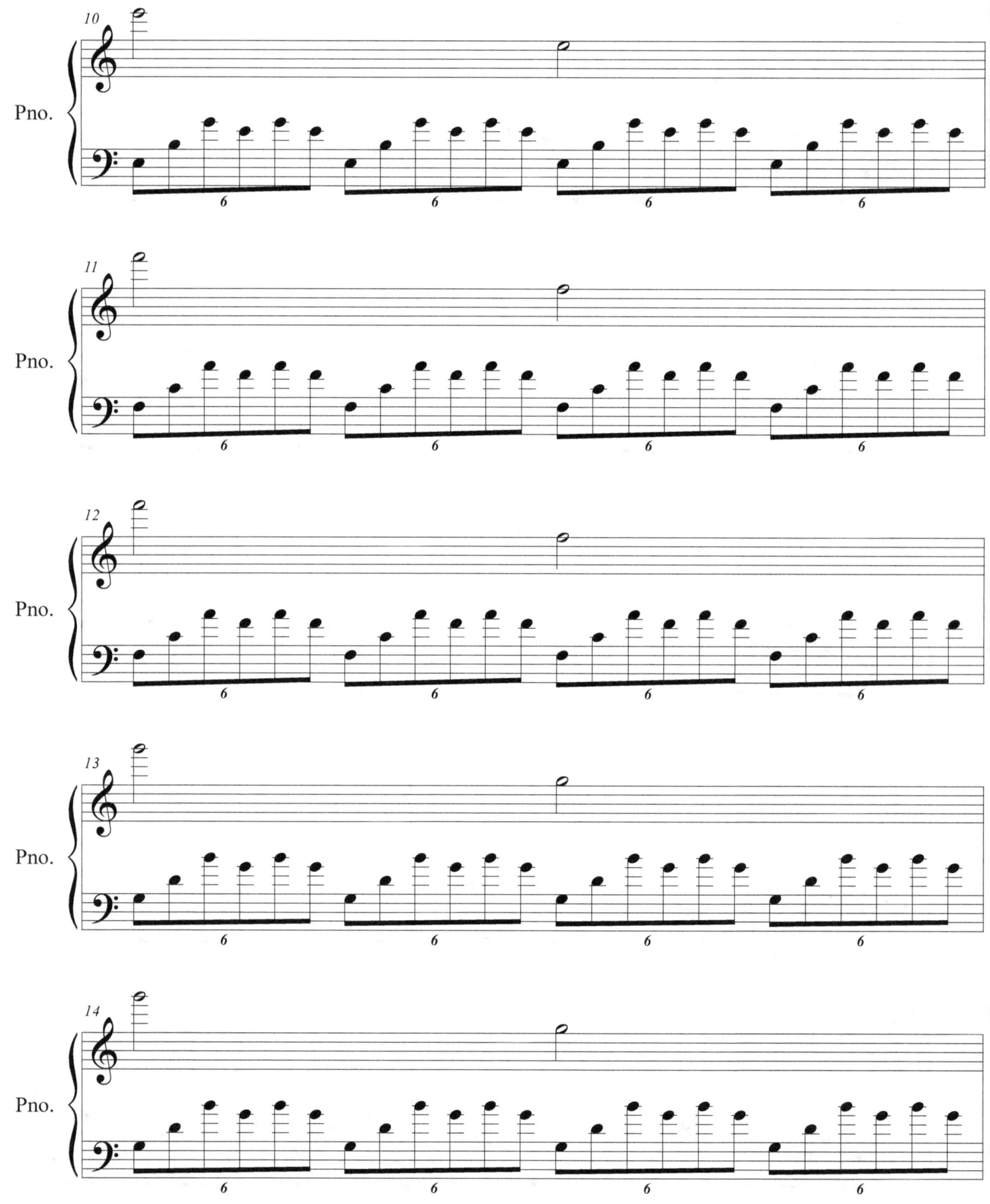

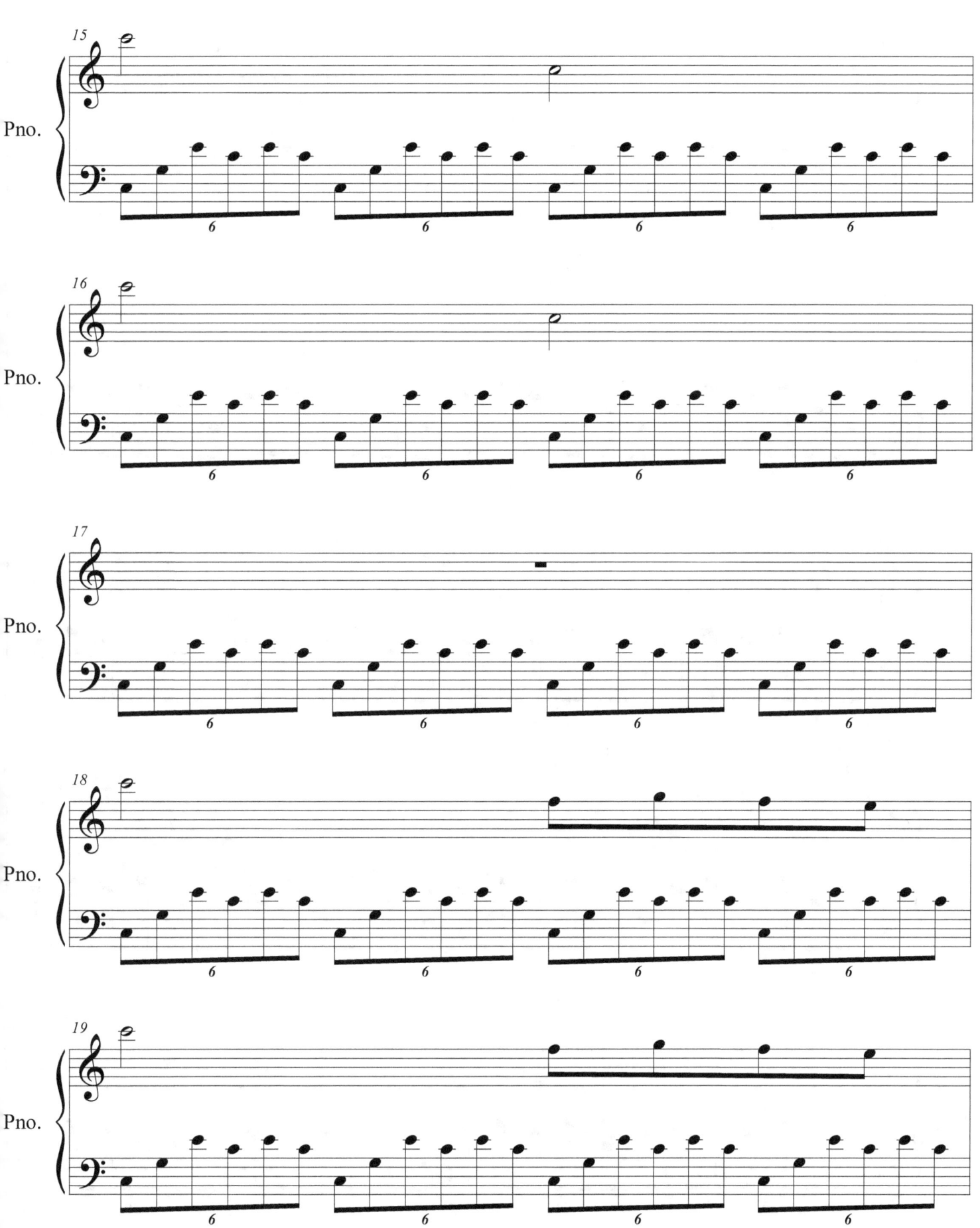

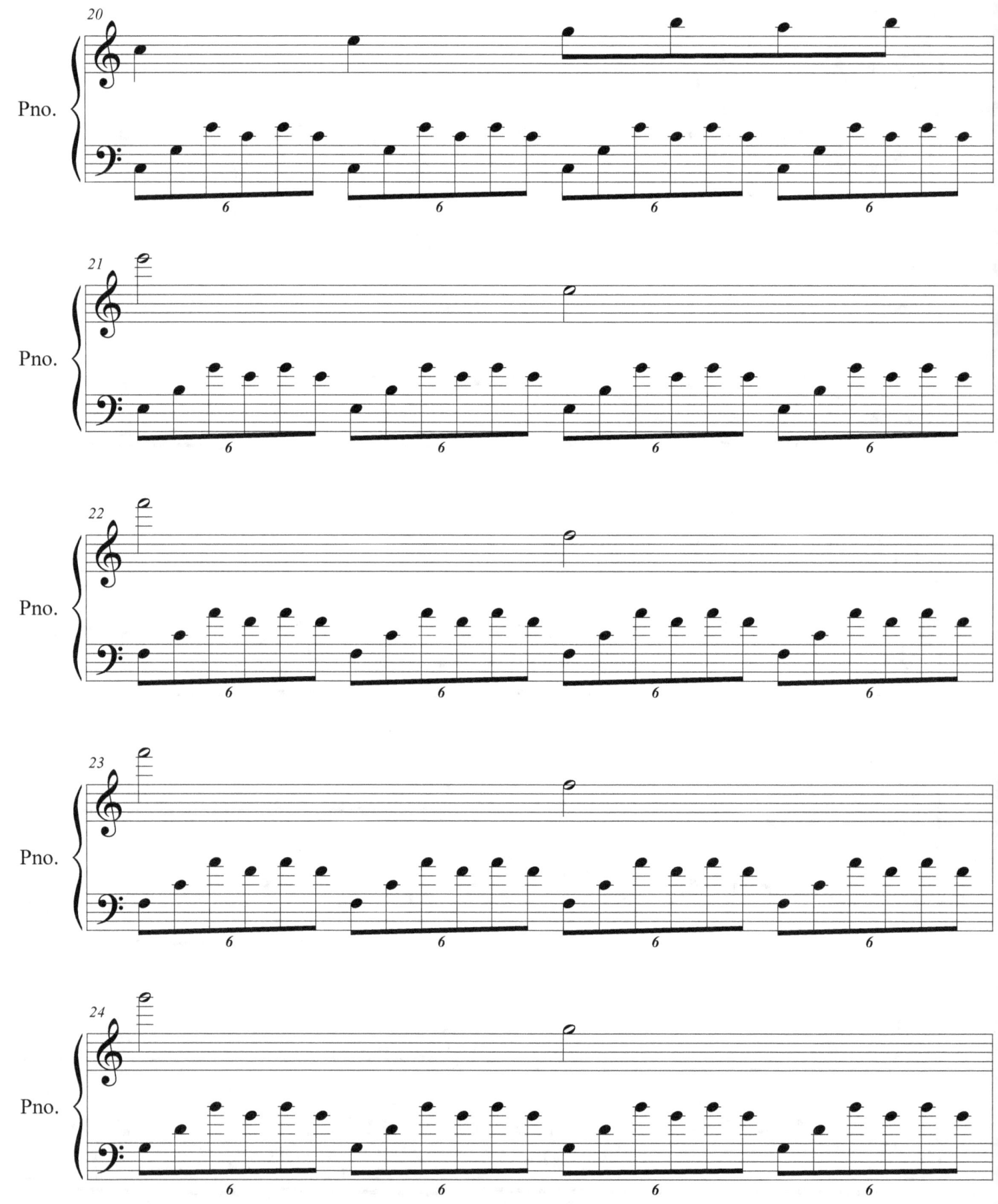

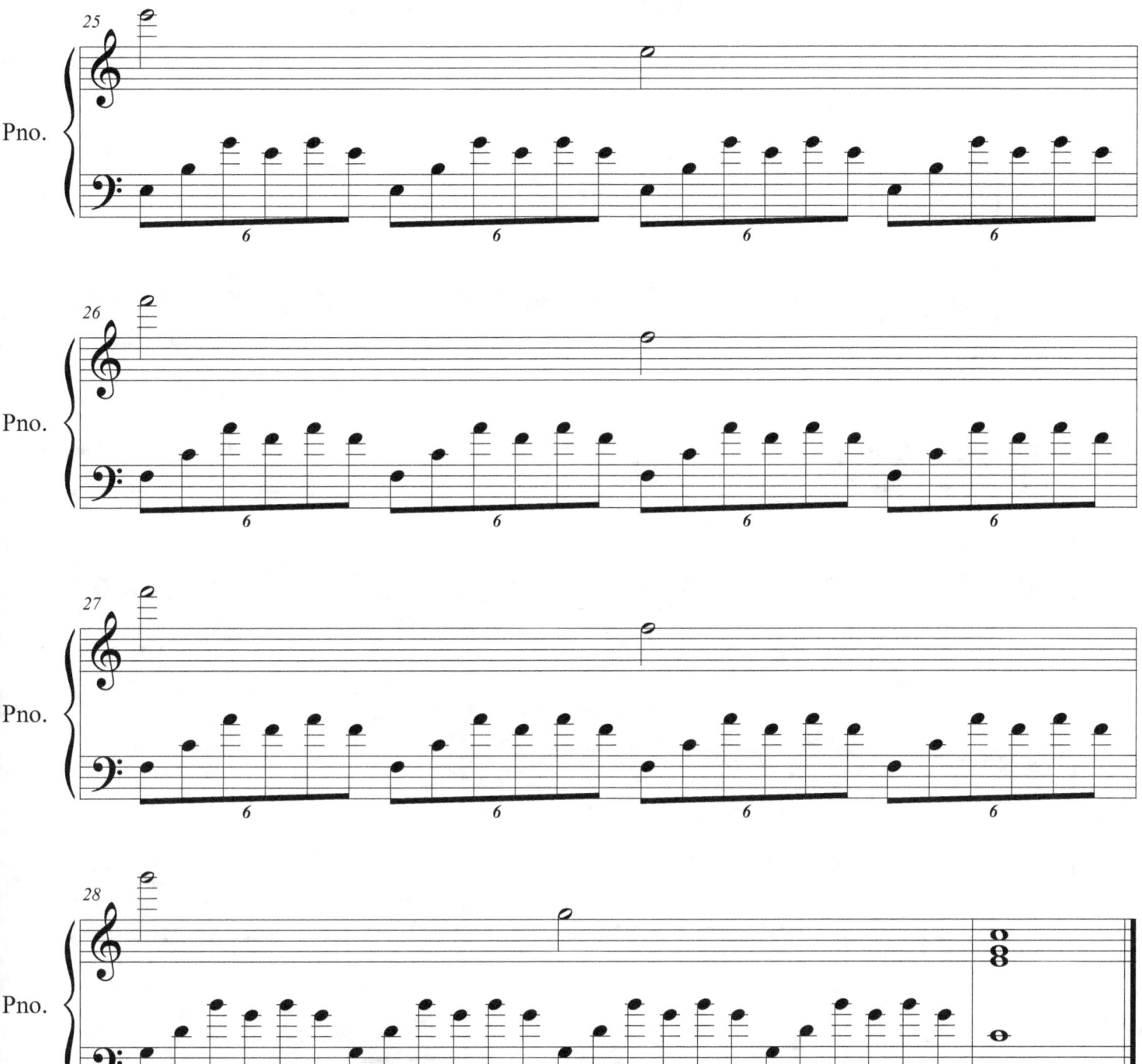

Poemas Musicales No.3

Dubiell A. De Zarraga Lago

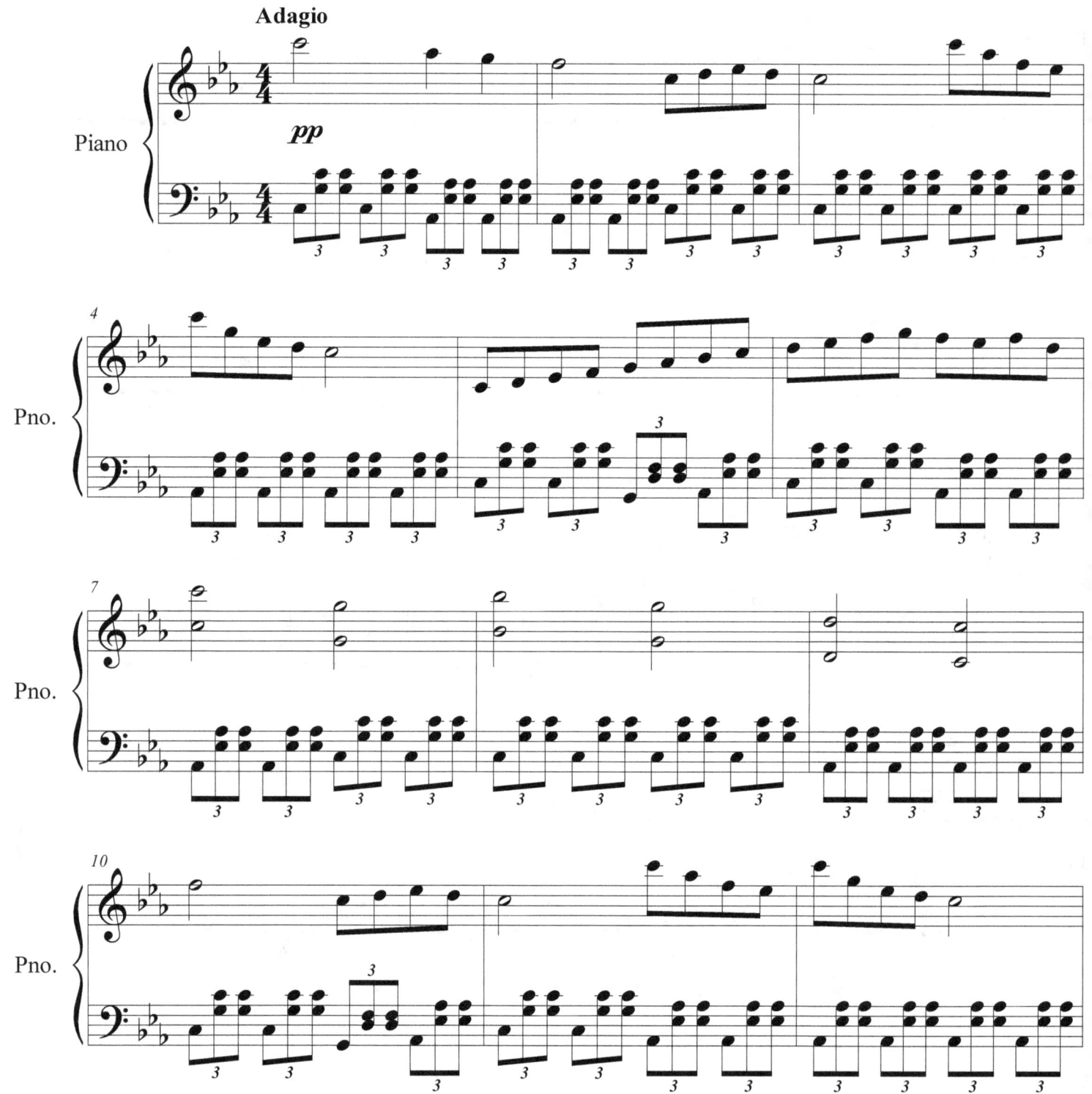

©2016 Dubiell A. De Zarraga Lago

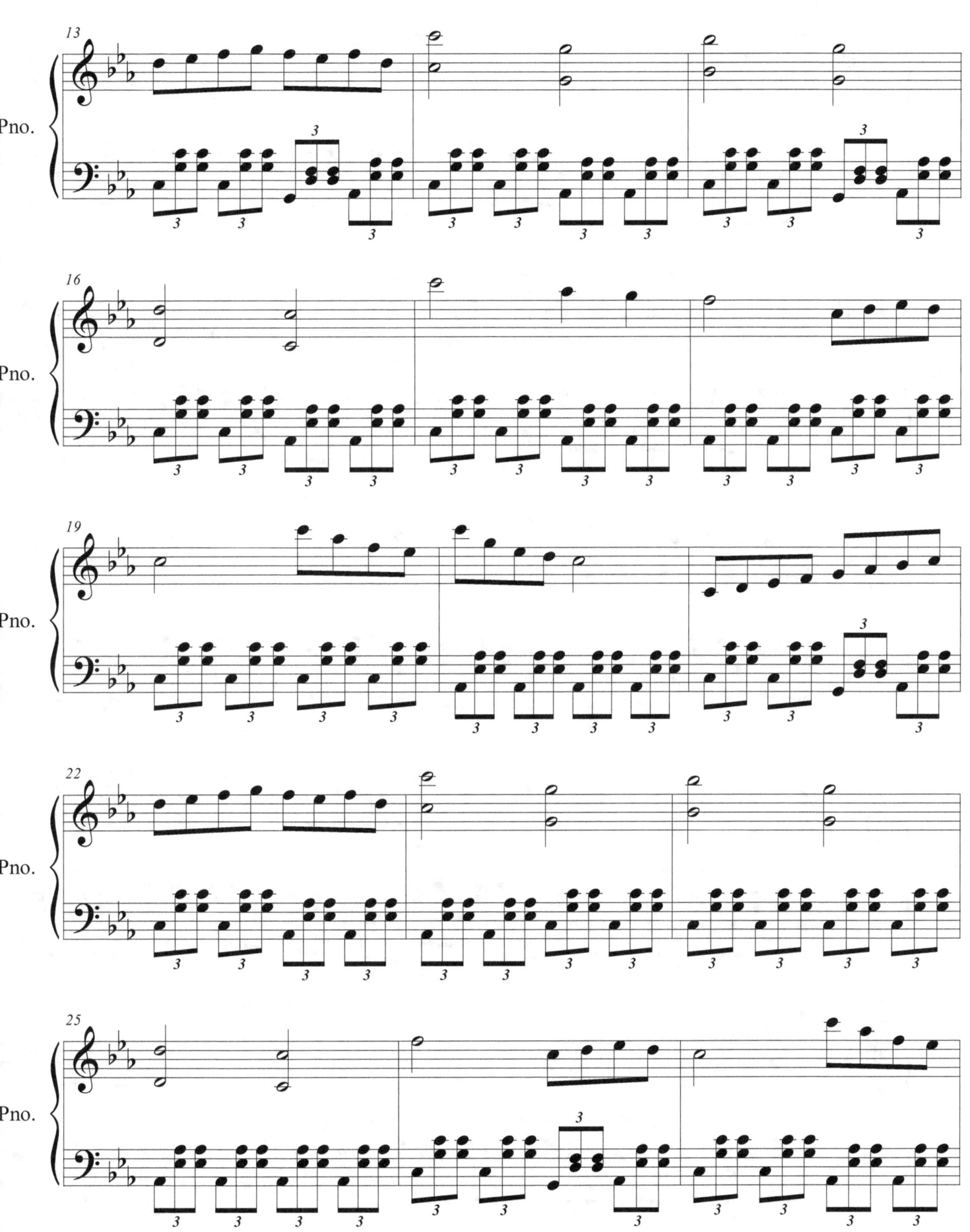

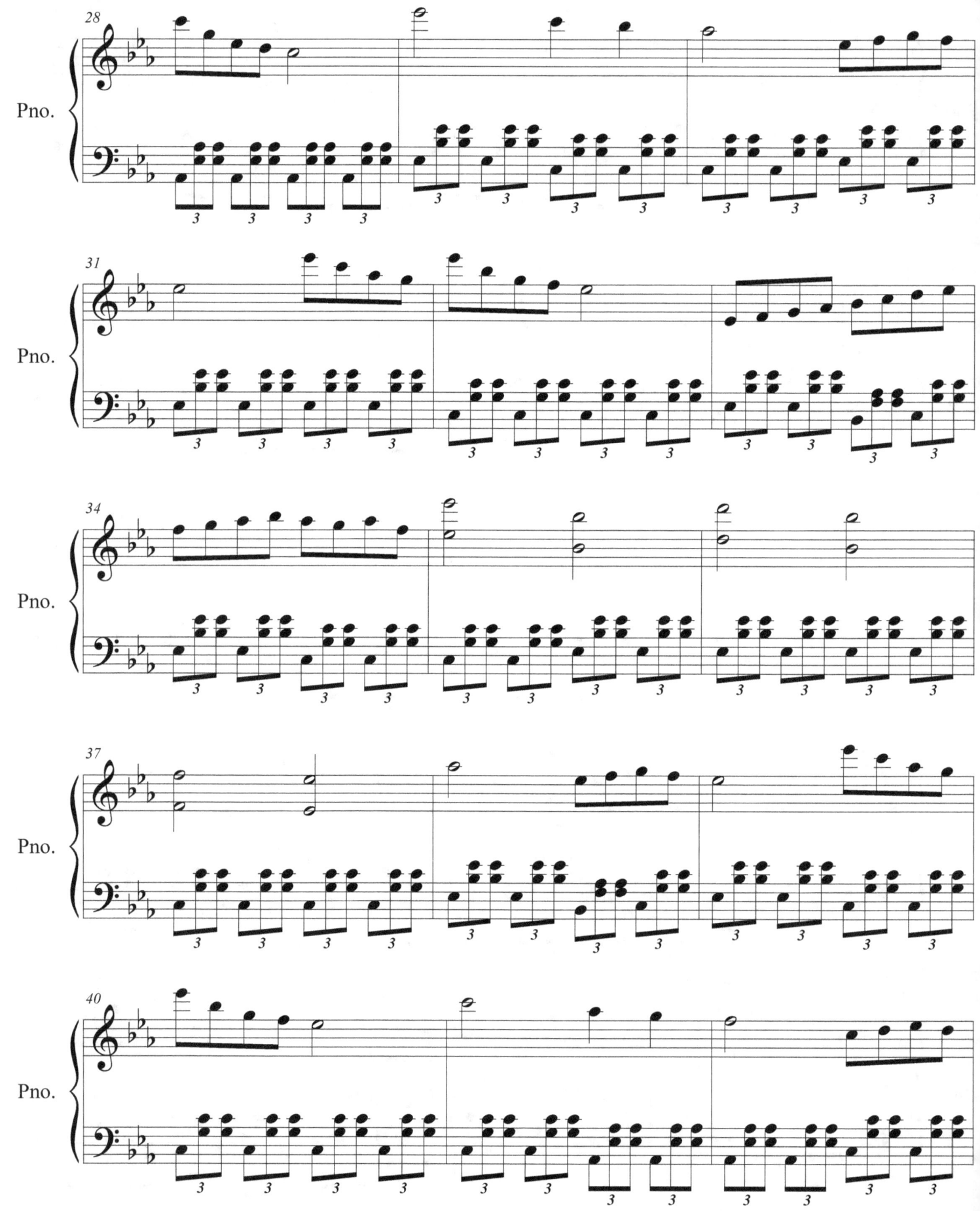

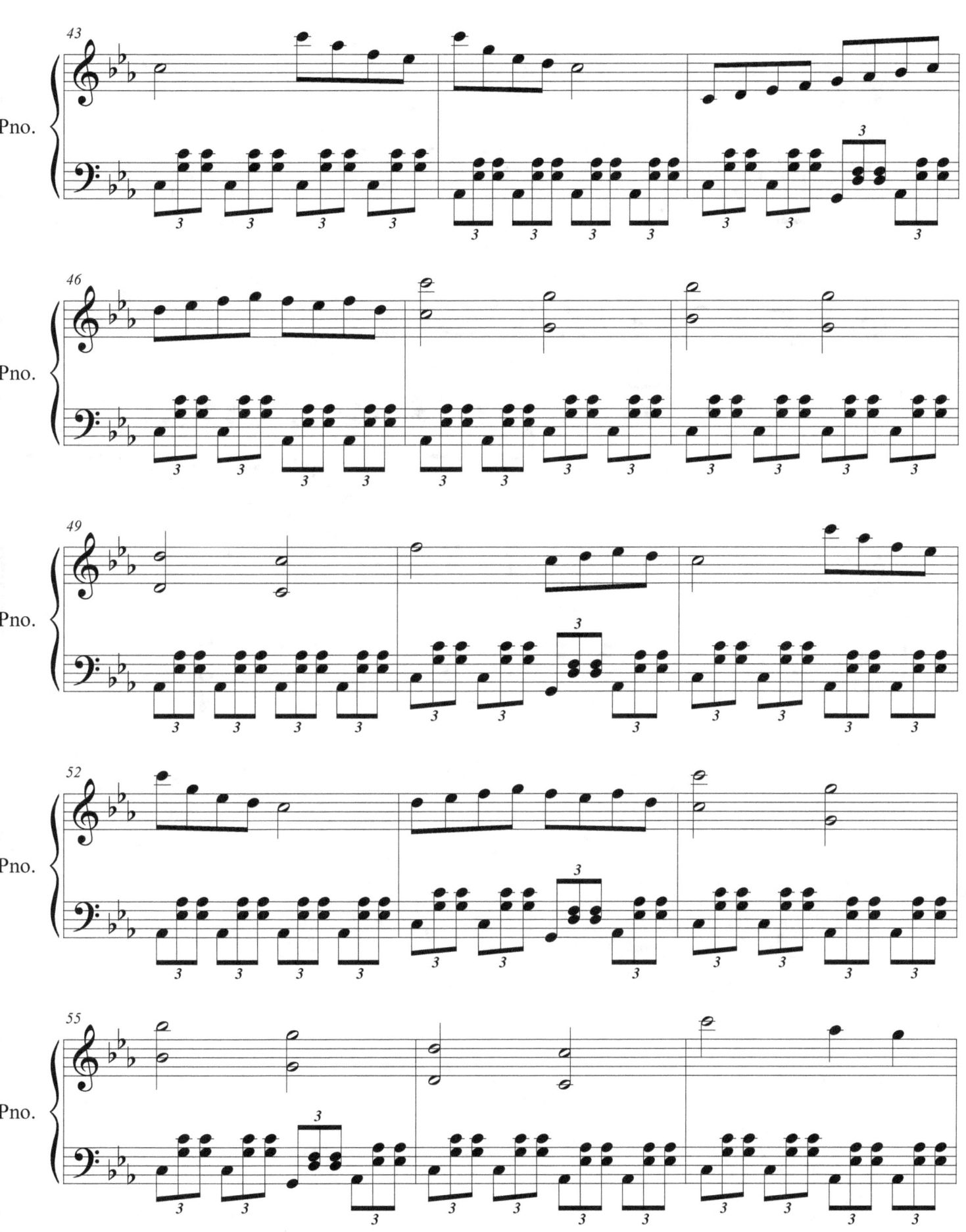

Poemas Musicales No.3

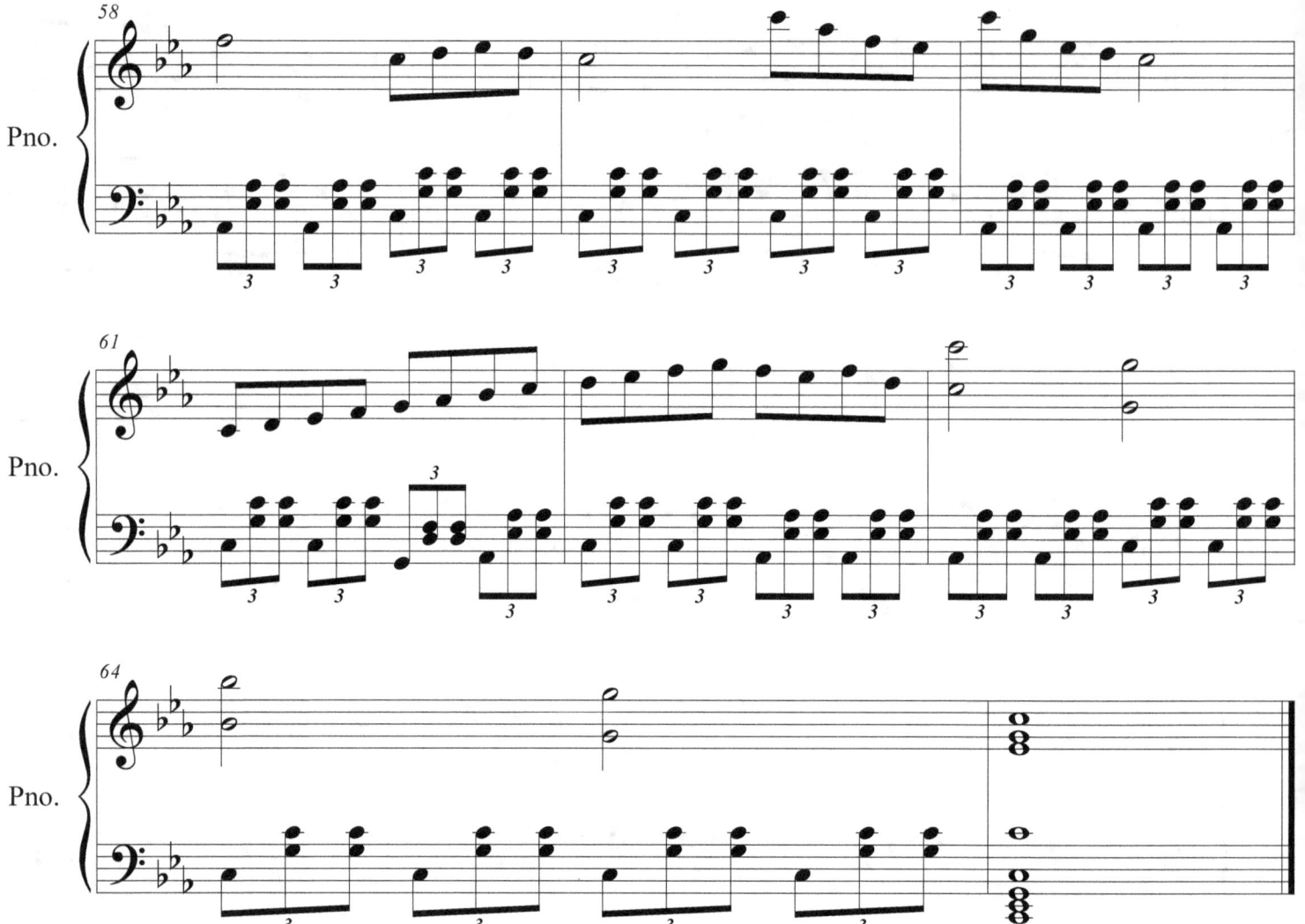

Poemas Musicales No.4

Dubiell A. De Zarraga Lago

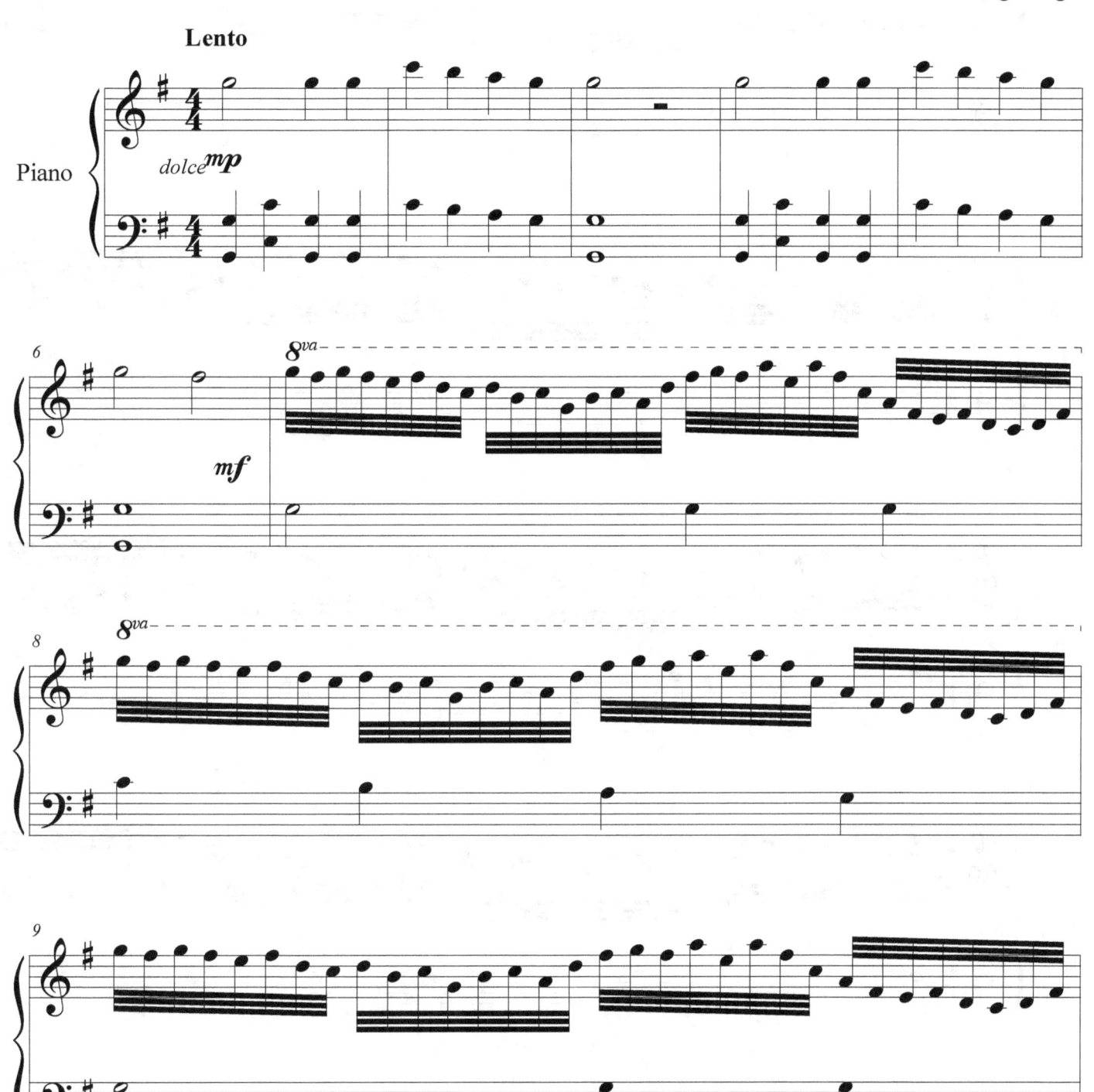

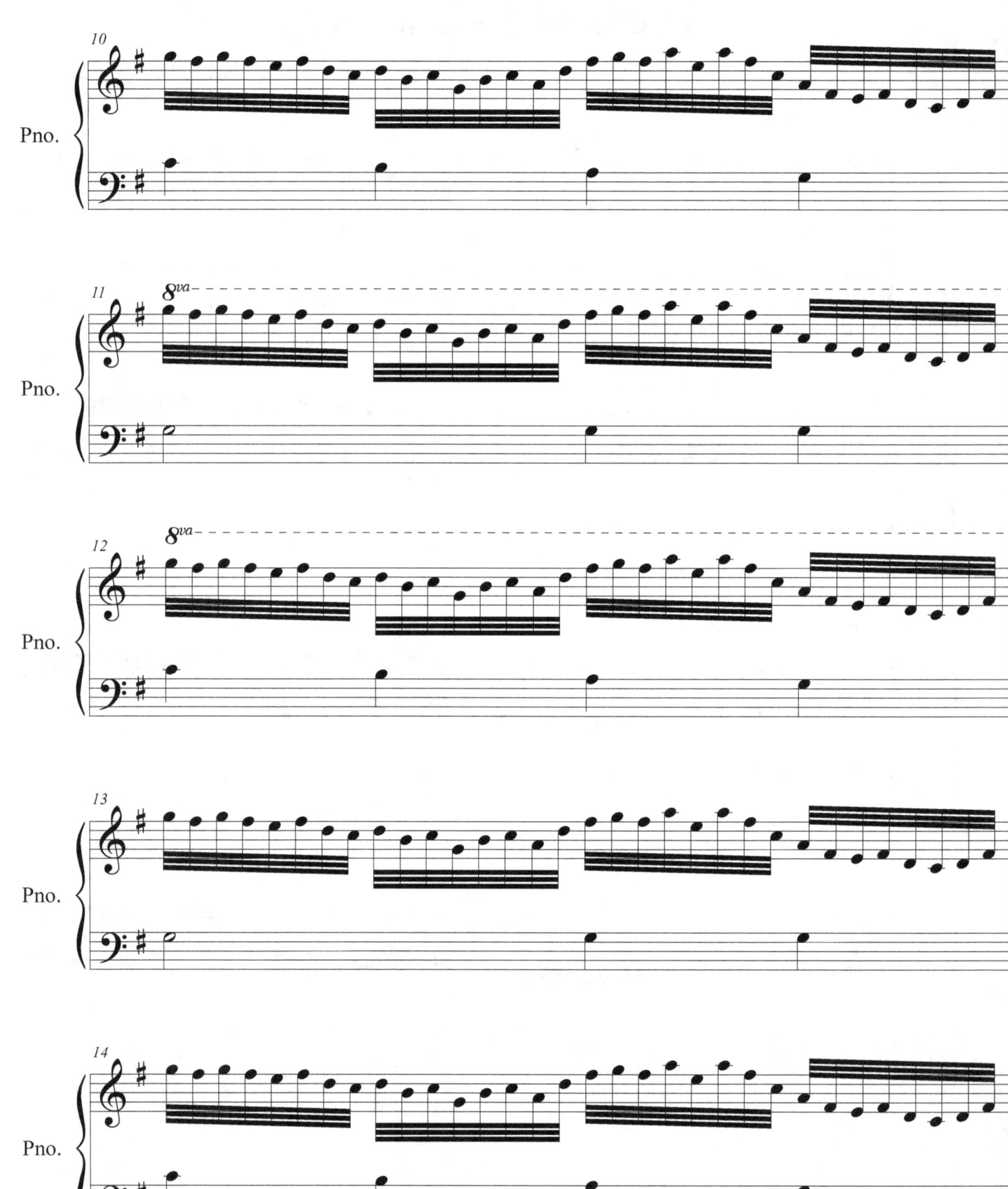

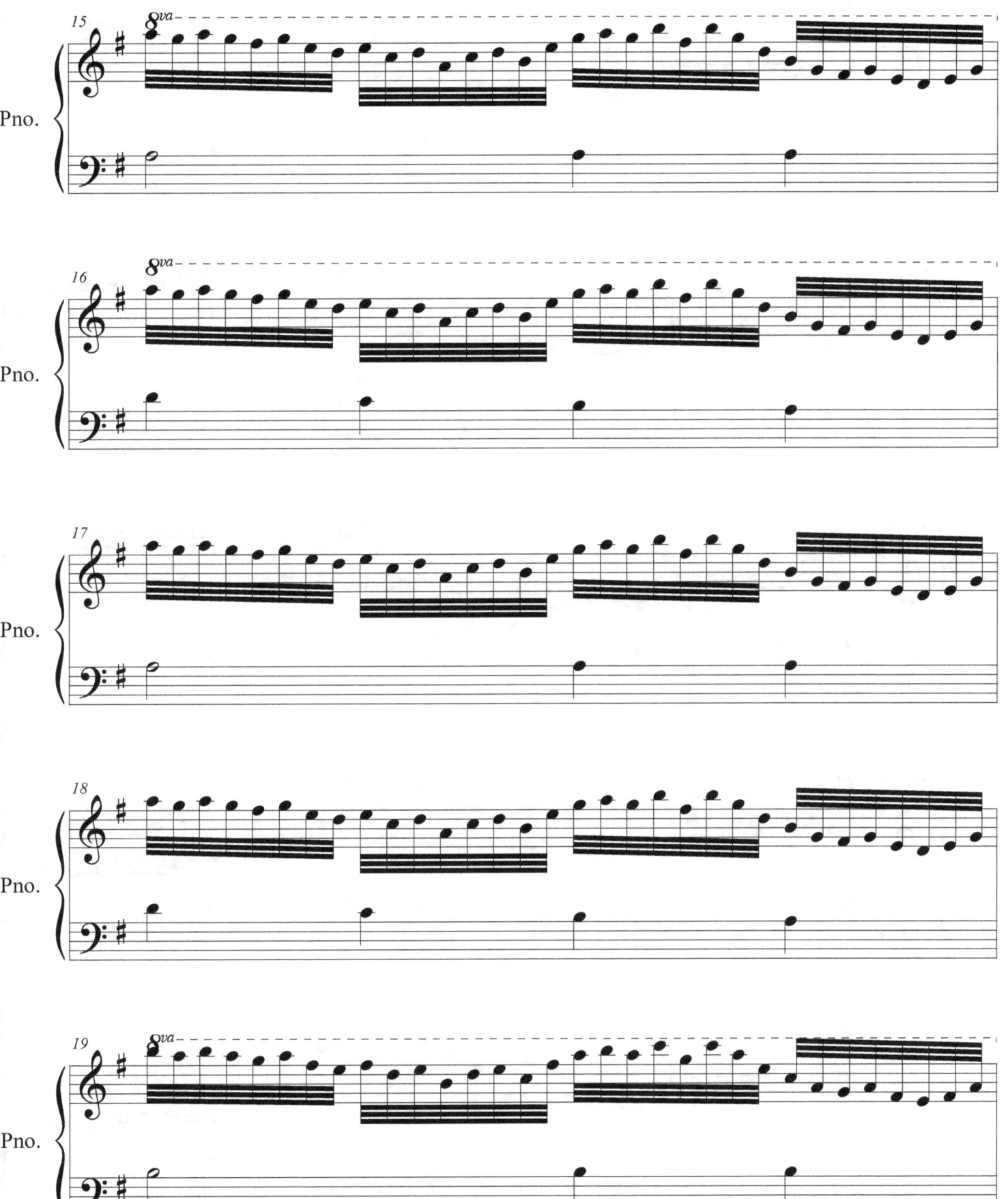

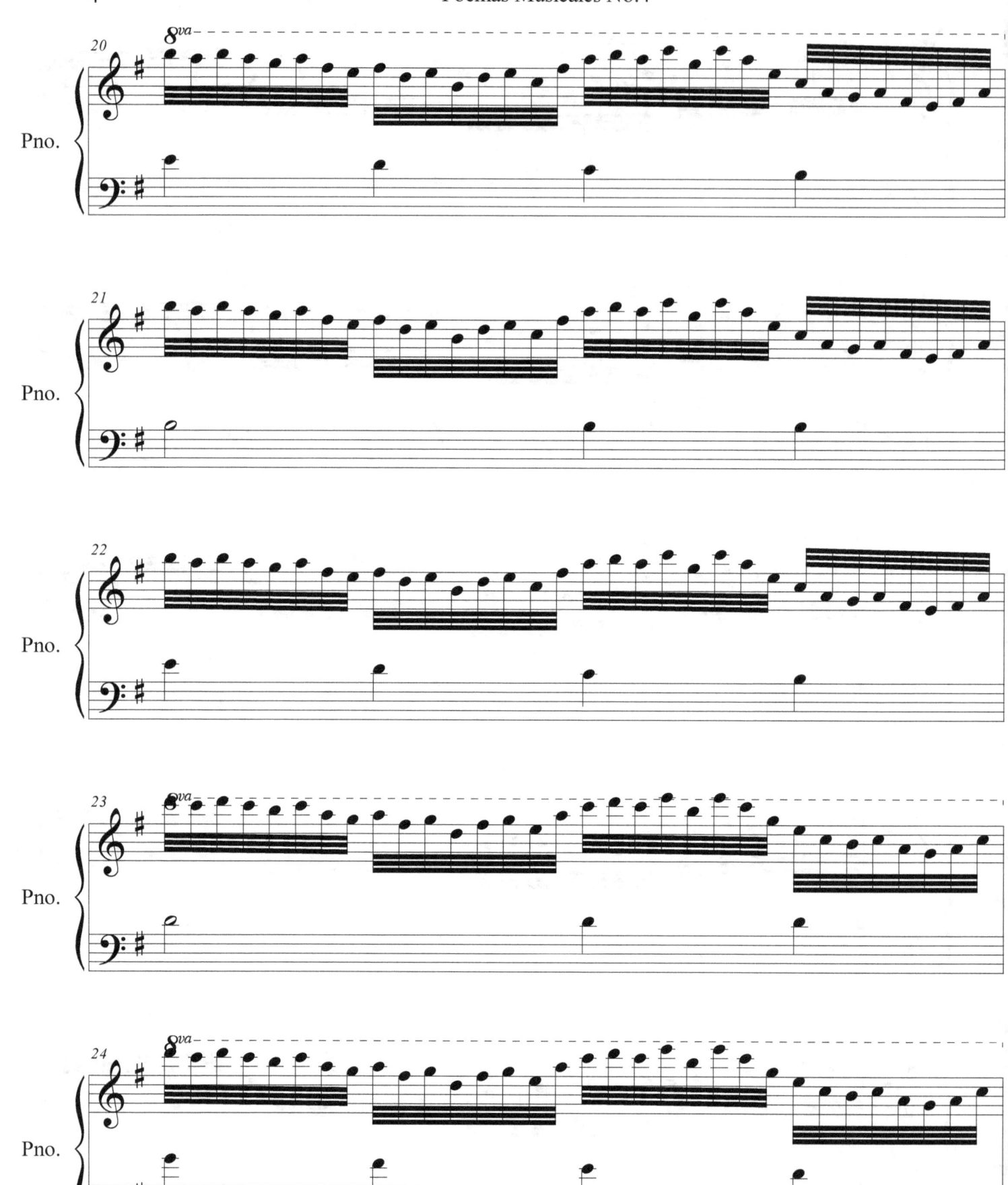

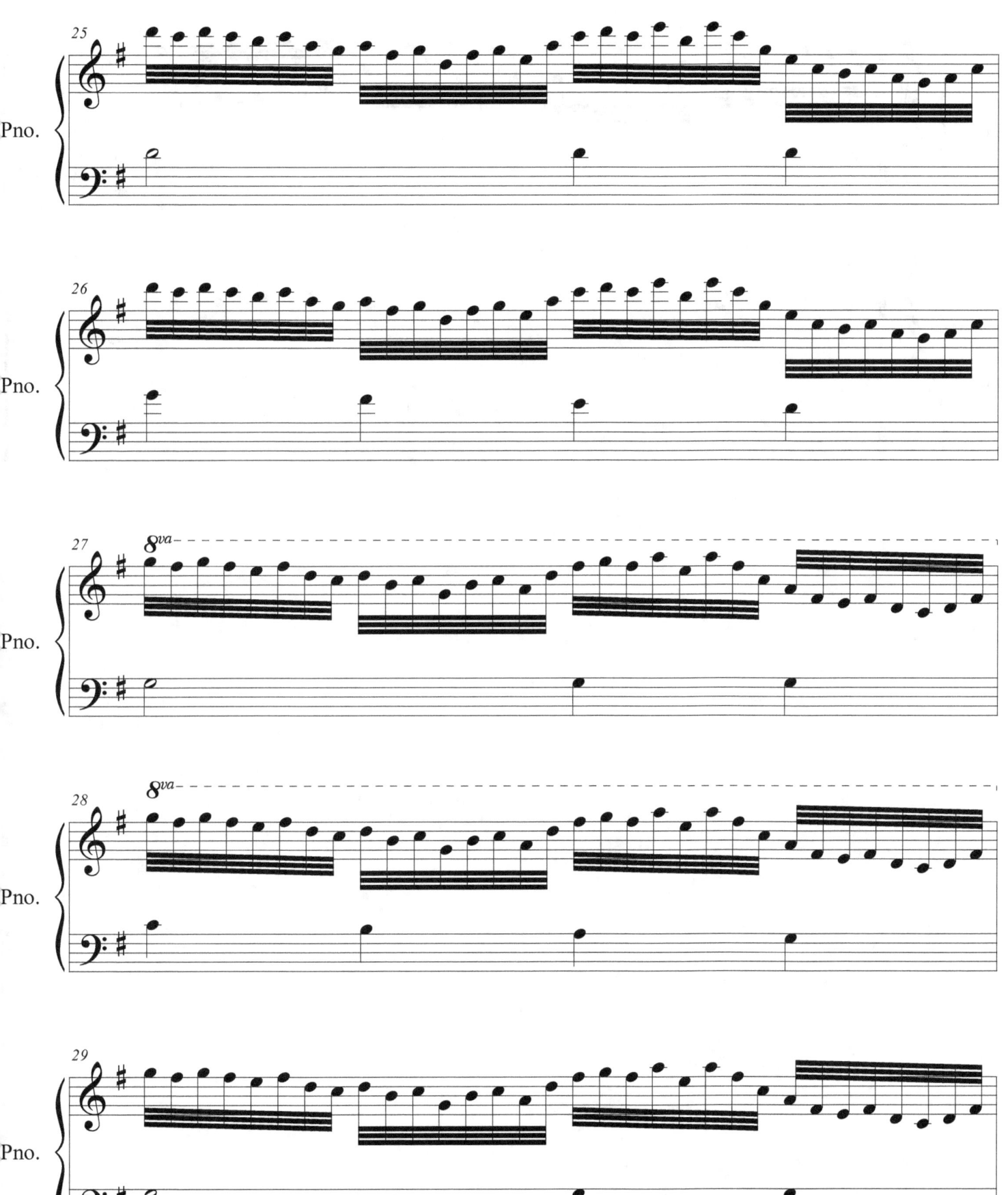

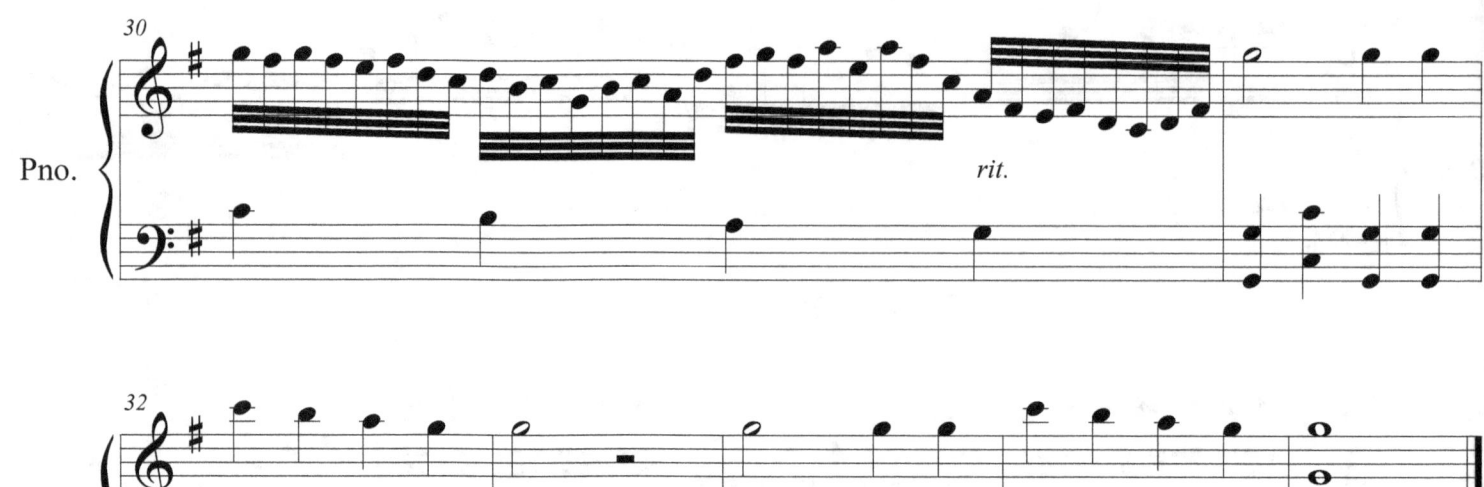

Poema Musical No.5

Dubiell A. De Zarraga Lago

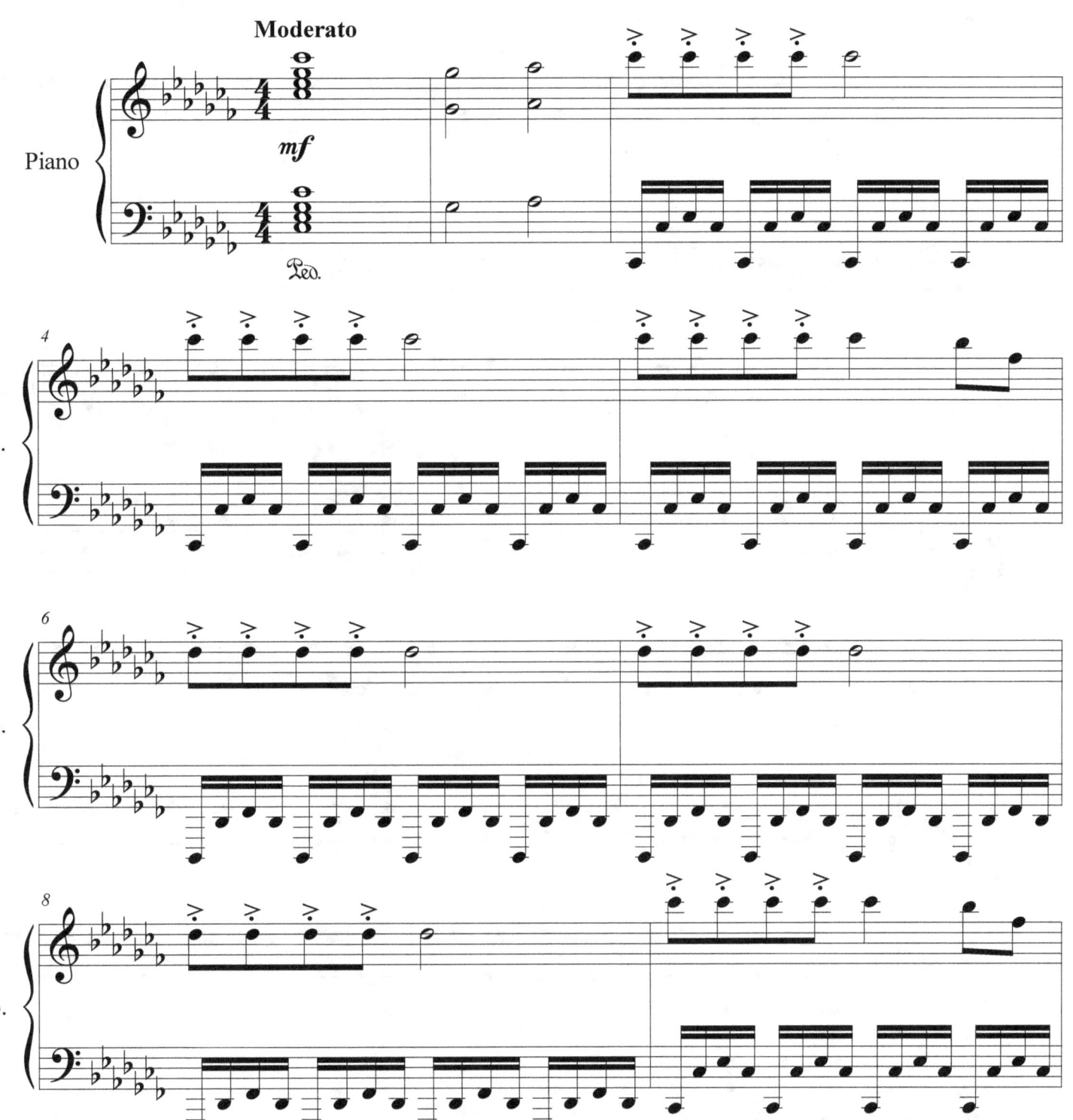

©2016 Dubiell A. De Zarraga Lago

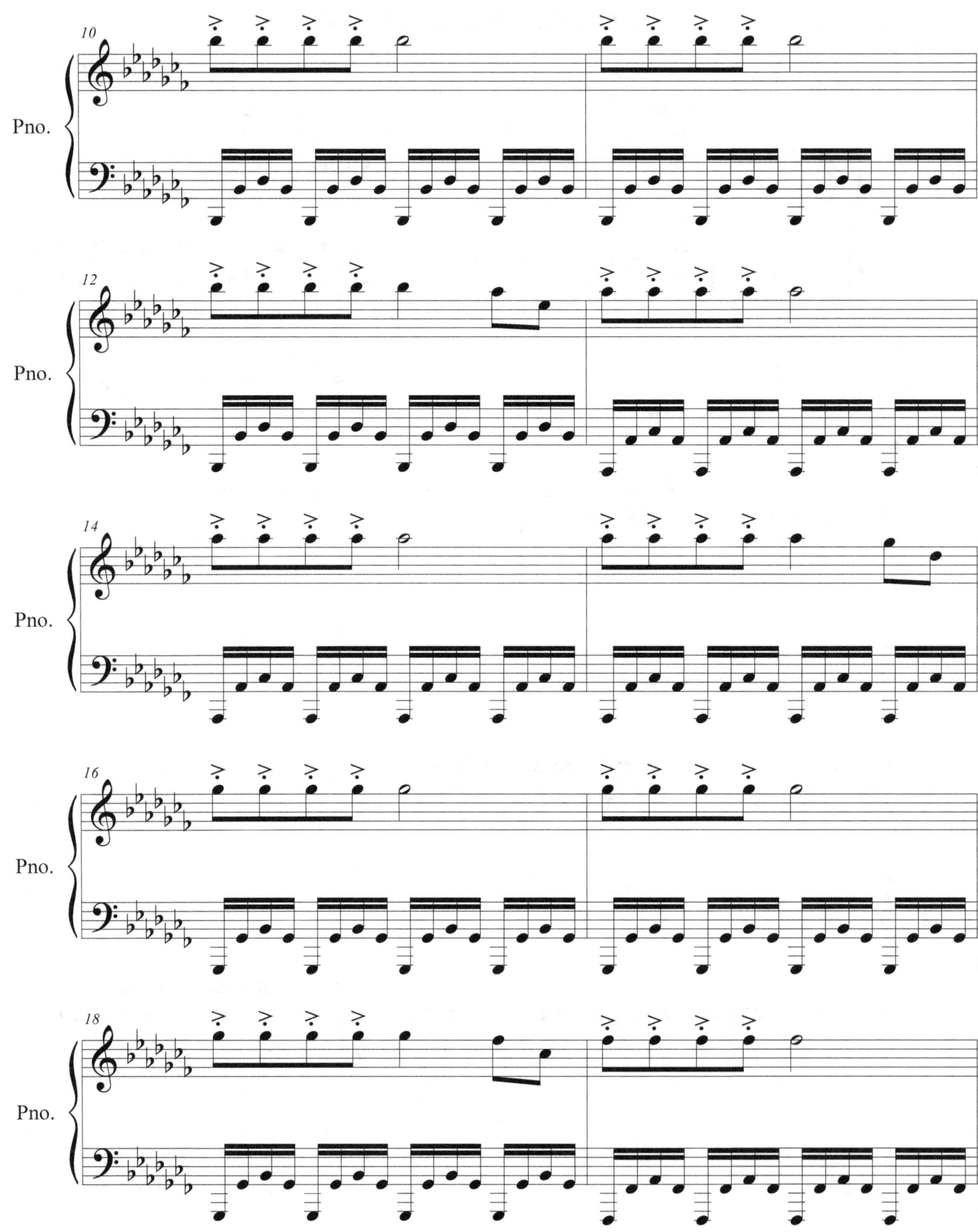

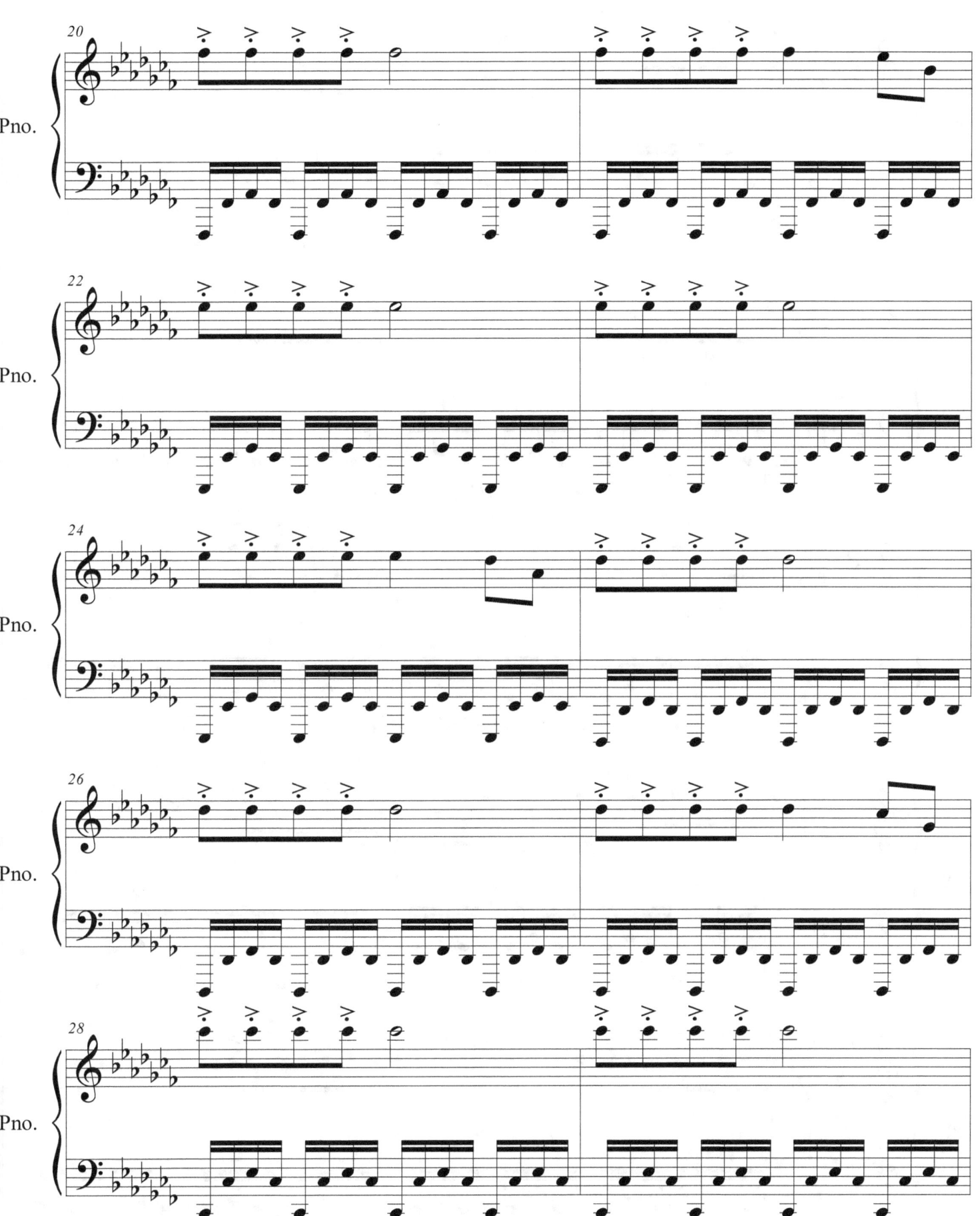

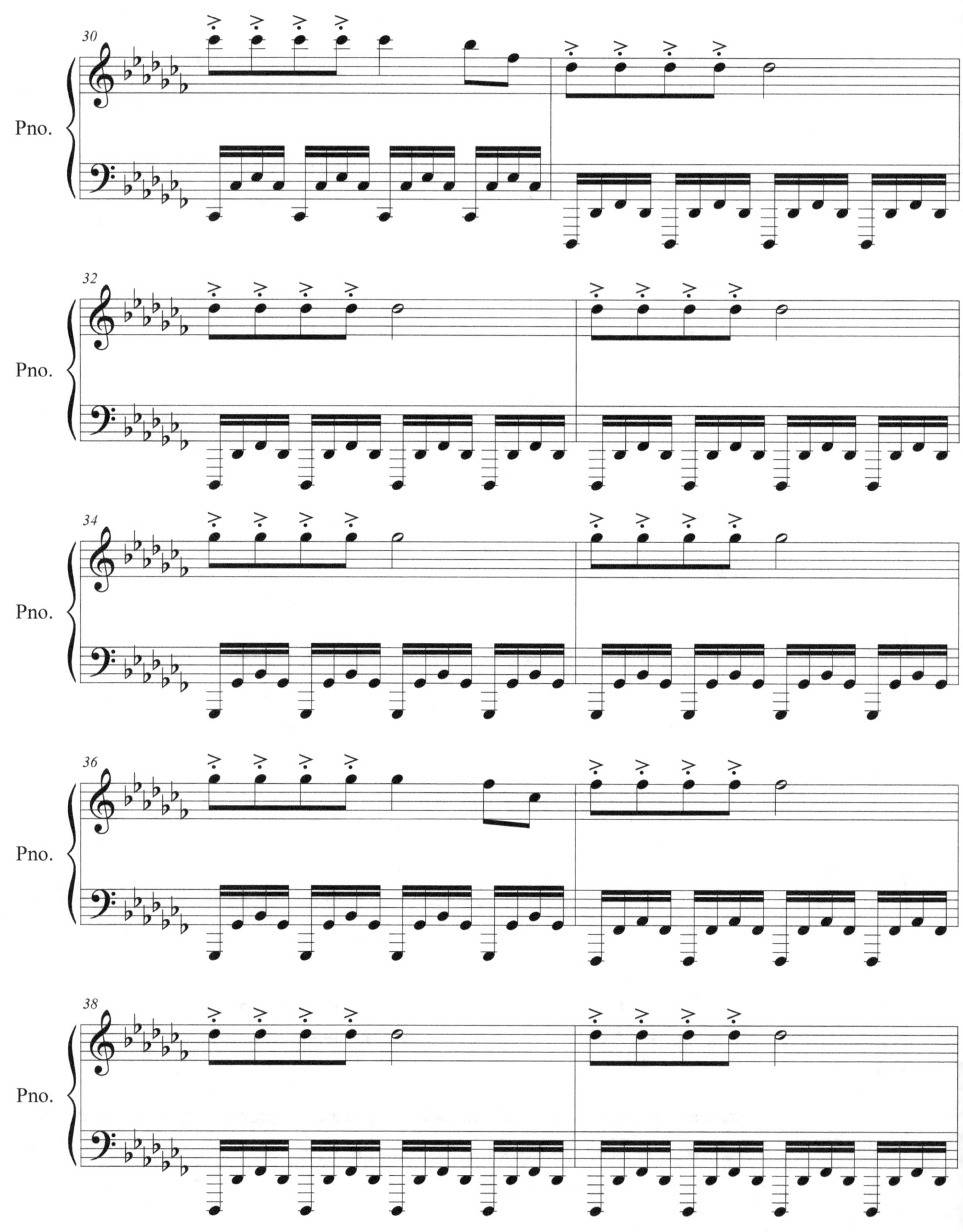

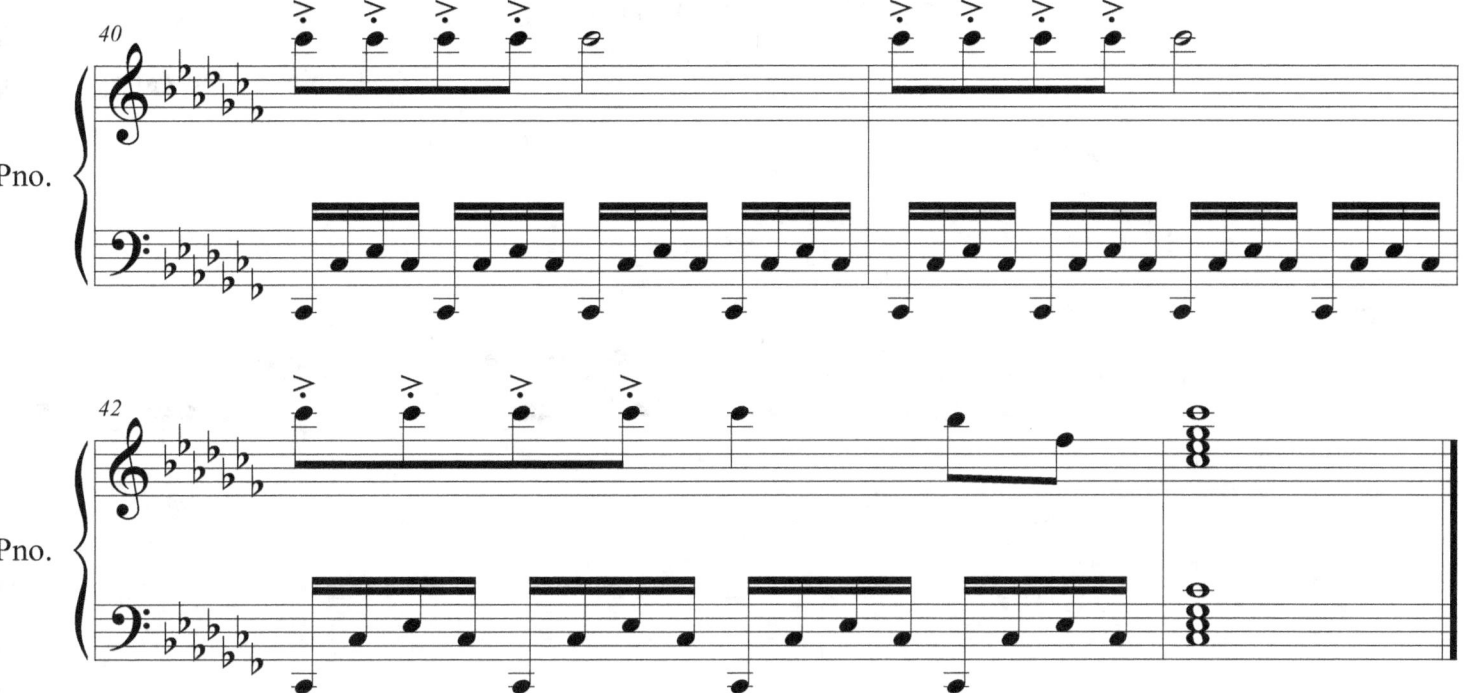

Poema Musical No.6

Dubiell A. De Zarraga Lago

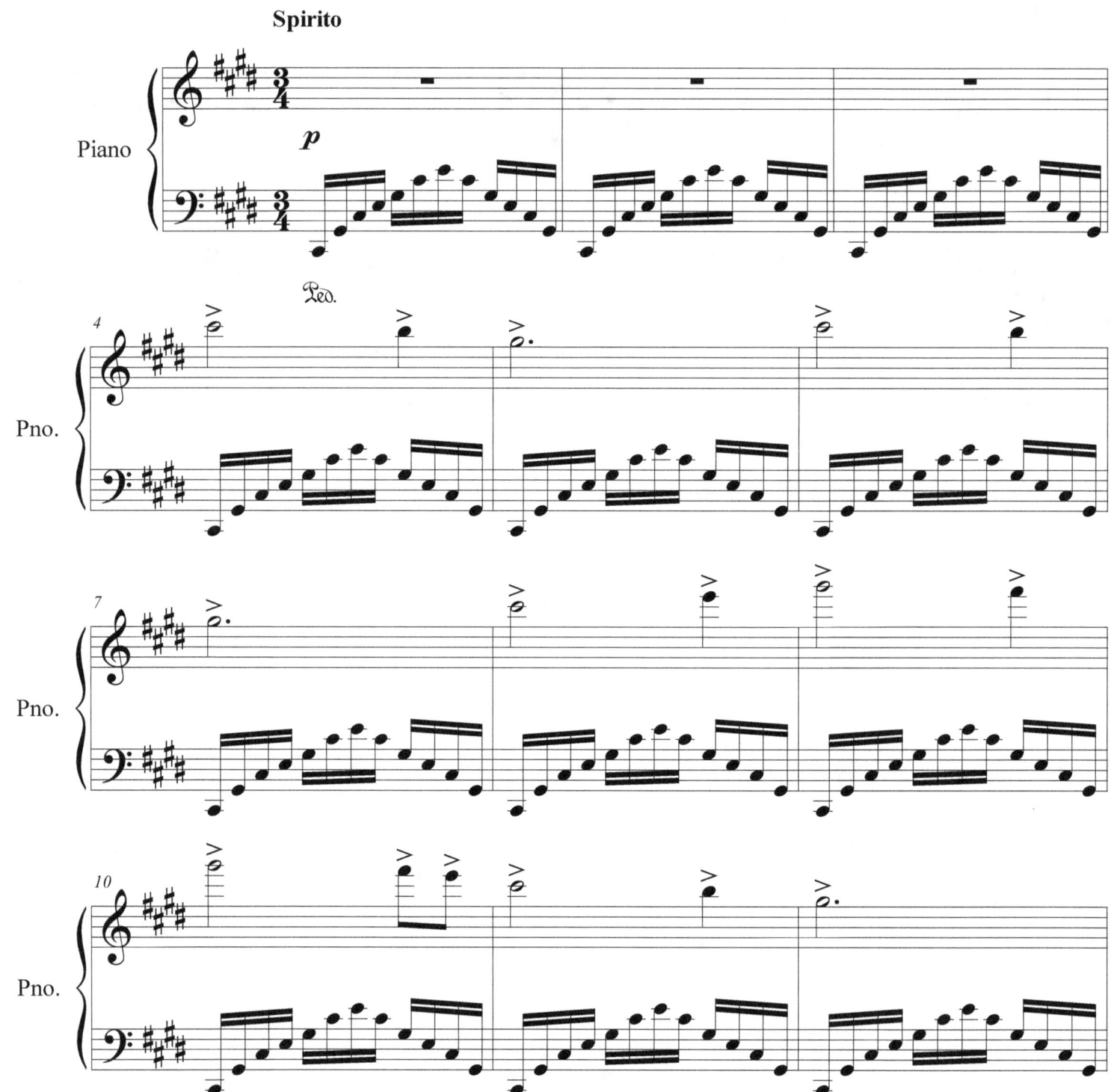

©2016 Dubiell A. De Zarraga Lago

Poema Musical No.6

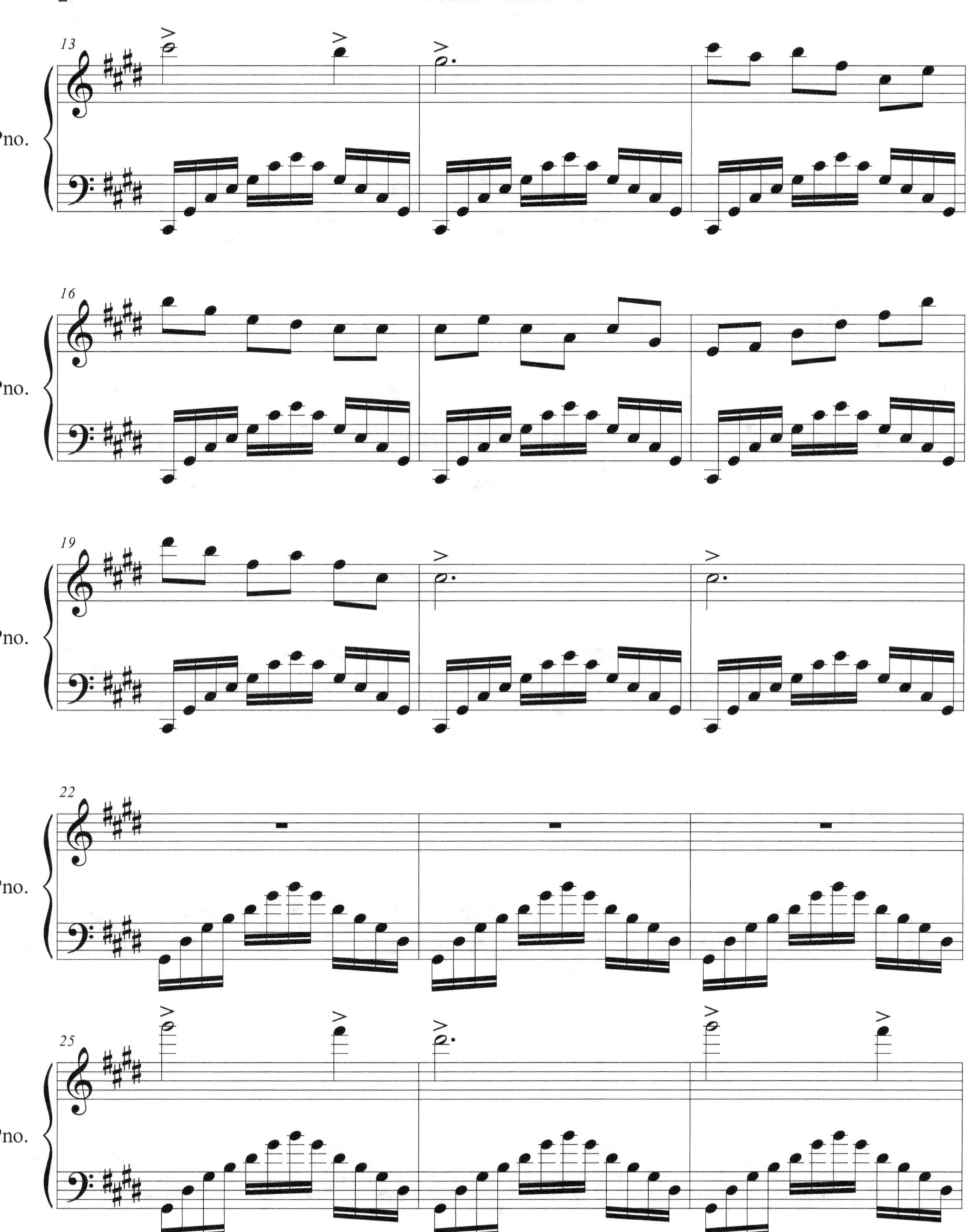

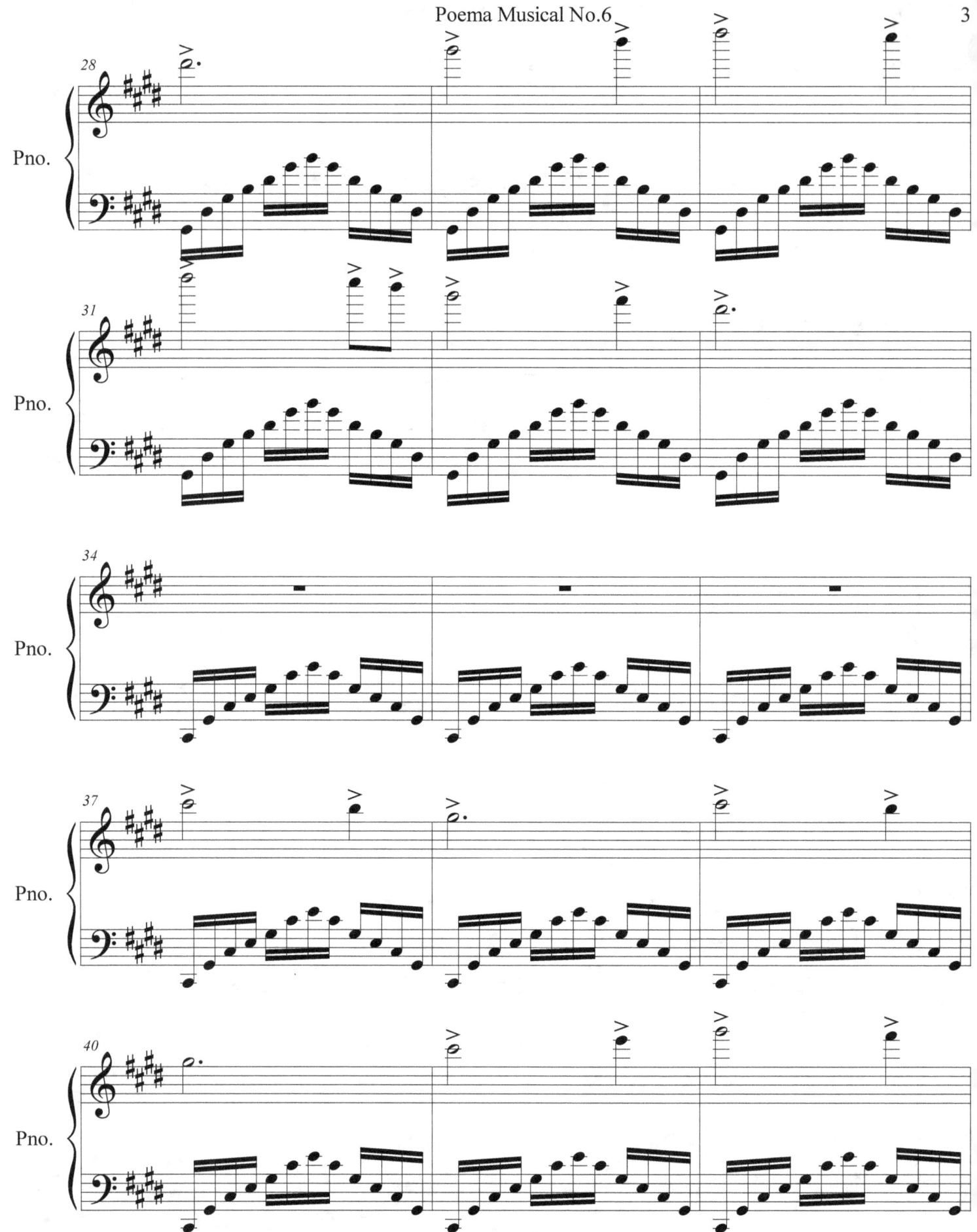

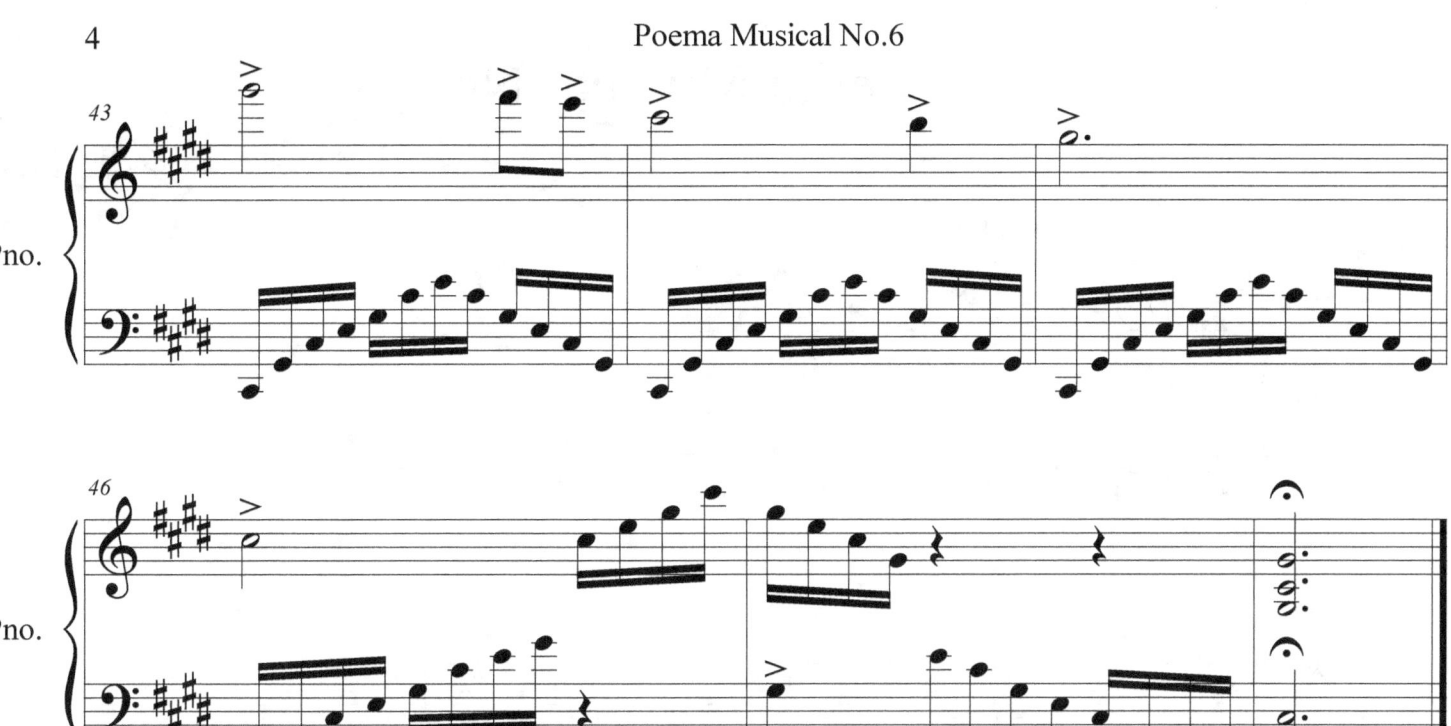

Poema Musical No.7

Dubiell A. De Zarraga Lago

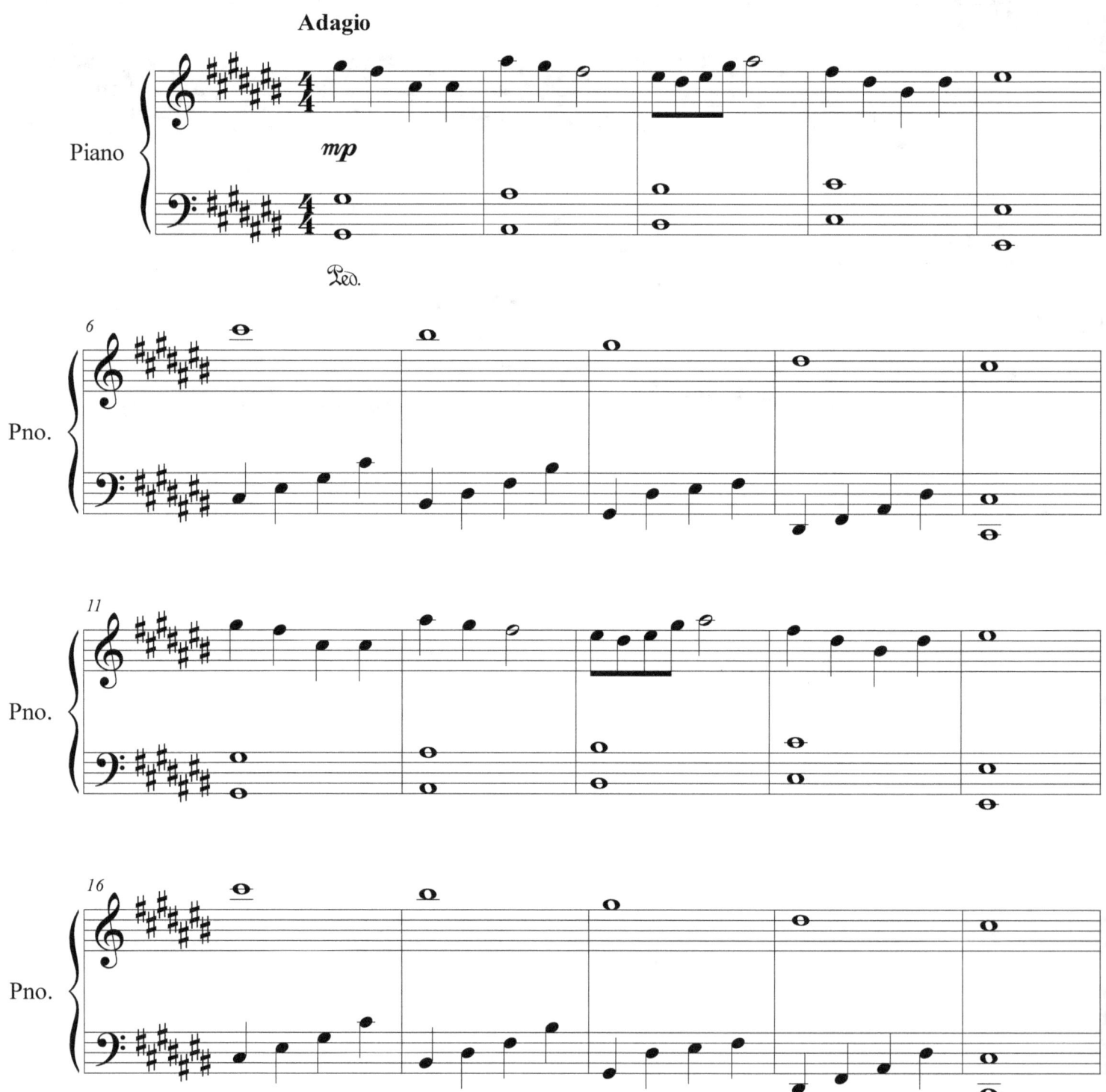

©2016 Dubiell A. De Zarraga Lago

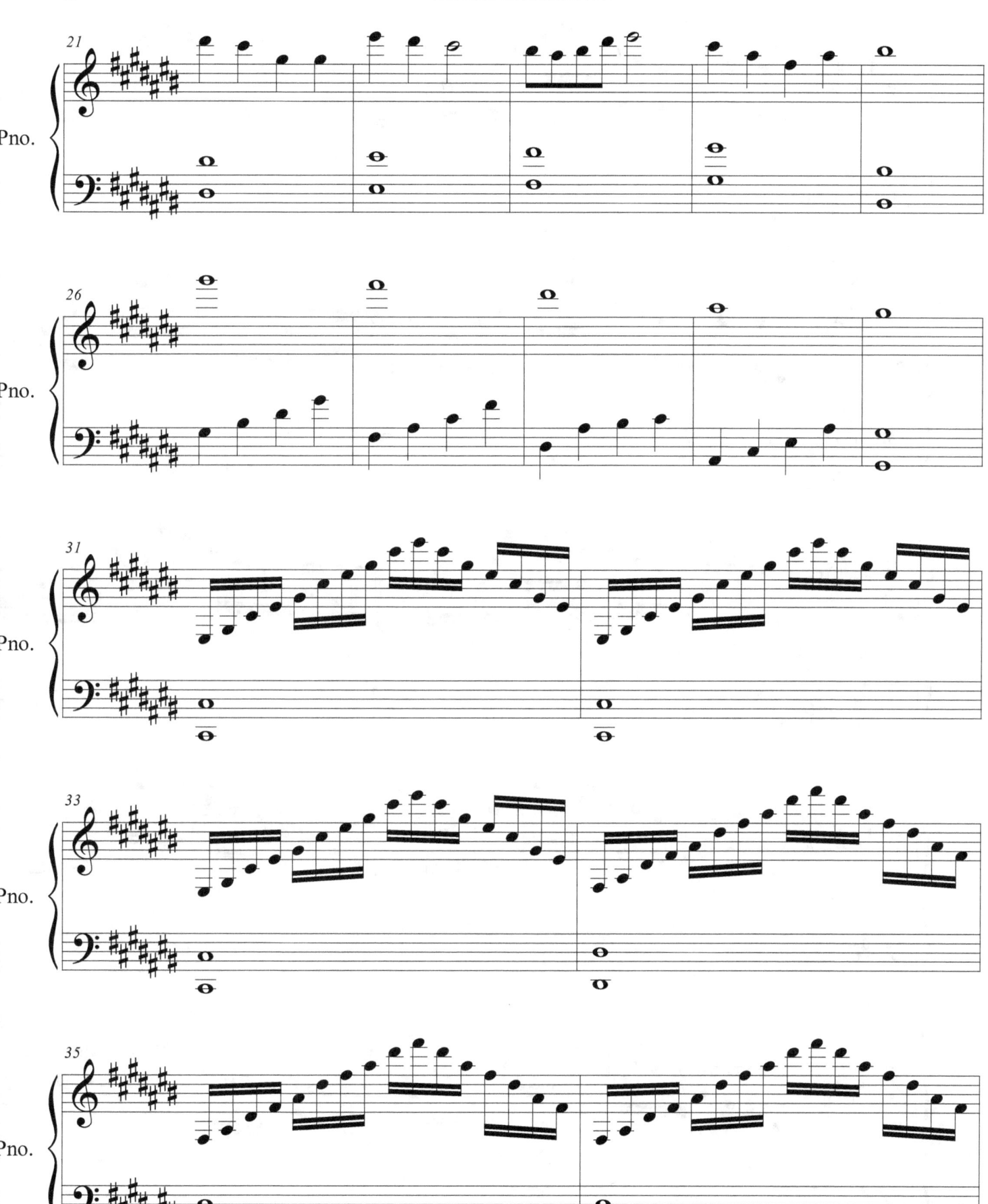

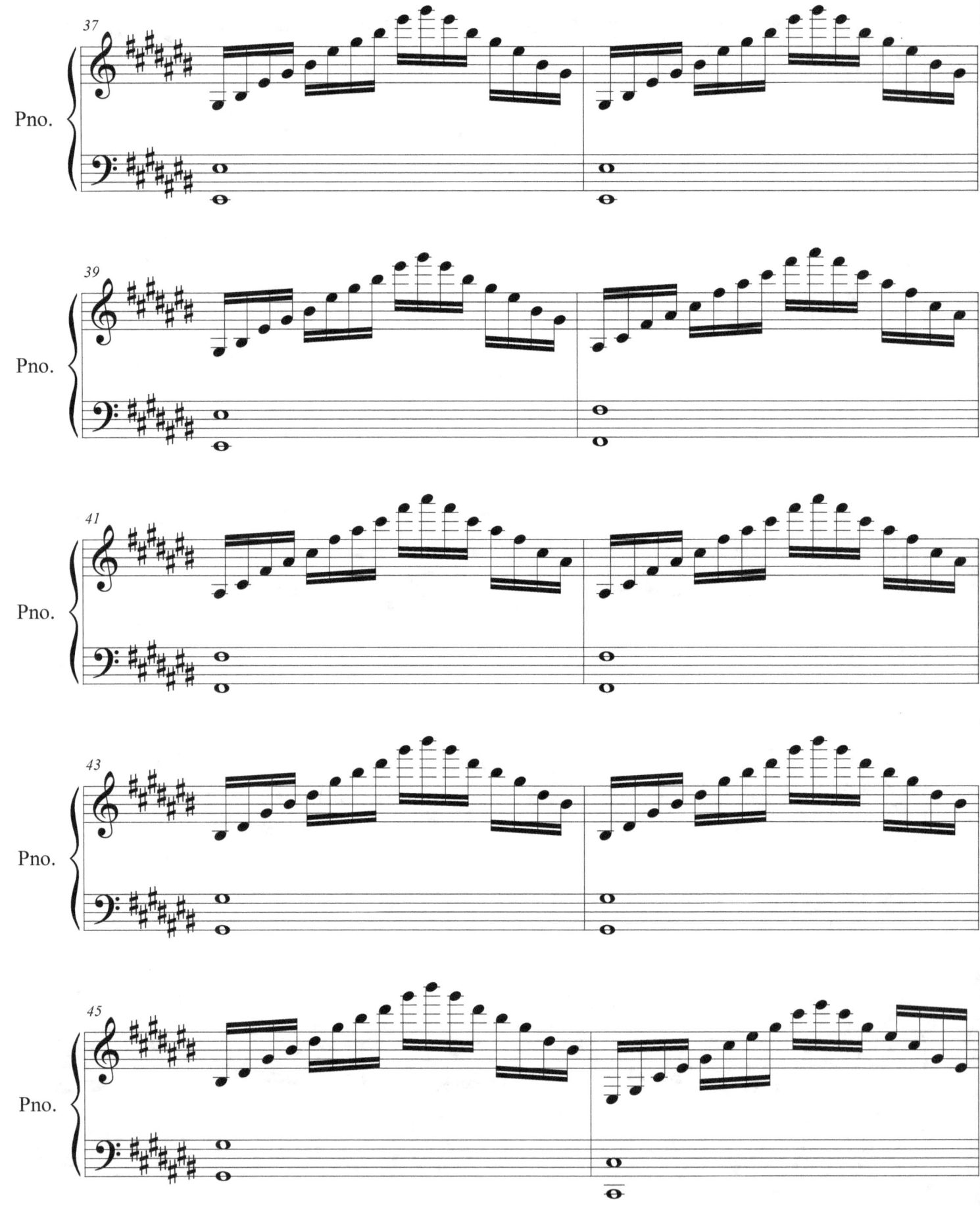

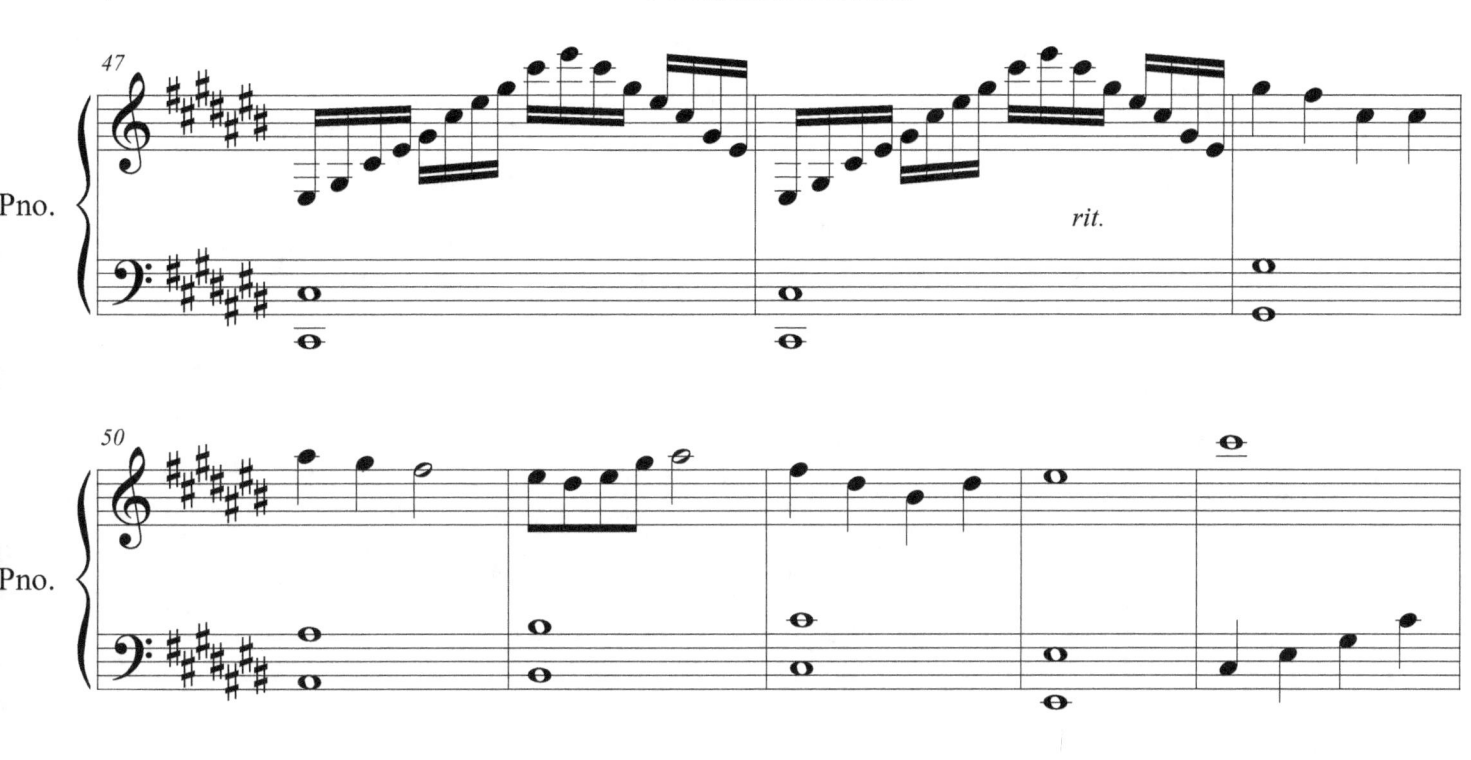
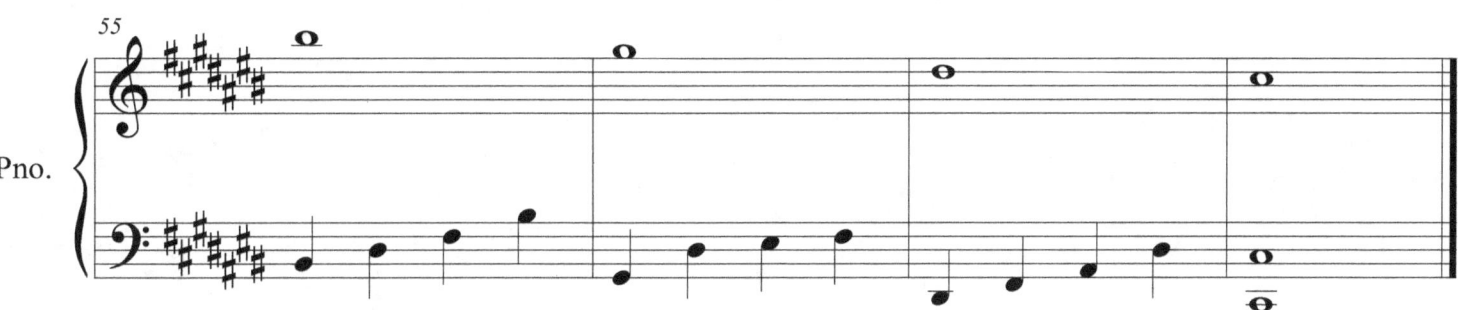

www.ingramcontent.com/pod-product-compliance
Lightning Source LLC
Chambersburg PA
CBHW080856170526
45158CB00009B/2751